于海力 编著

箫自学

一月通

全国百佳图书出版单位

化学工业出版社

·北京·

图书在版编目（CIP）数据

箫自学一月通 / 于海力编著. —北京：化学工业出版社，2021.1（2024.1重印）

ISBN 978-7-122-38105-7

Ⅰ.①箫… Ⅱ.①于… Ⅲ.①洞箫-吹奏法 Ⅳ.①J632.13

中国版本图书馆CIP数据核字（2020）第243639号

本书作品著作权使用费已交由中国音乐著作权协会代理，个别未委托中国音乐著作权协会代理版权的作品词曲作者，请与出版社联系著作权费用。

责任编辑：田欣炜 　　　　　　　　　　　　　　　　责任校对：宋　玮
美术编辑：尹琳琳

出版发行：化学工业出版社（北京市东城区青年湖南街13号　邮政编码100011）
印　　装：大厂聚鑫印刷有限责任公司
880mm×1230mm　1/16　印张10½　2024年1月北京第1版第6次印刷

购书咨询：010-64518888 　　　　　　　　　　　　　售后服务：010-64518899
网　　址：http://www.cip.com.cn
凡购买本书，如有缺损质量问题，本社销售中心负责调换。

定　　价：49.80元 　　　　　　　　　　　　　　　　版权所有　违者必究

序

一箫，一诗，一人生。

喜欢诗文的我，从小就将箫与诗、与美好连为了一体。

"二十四桥明月夜，玉人何处教吹箫。"

"一箫一剑平生意，负尽狂名十五年。"

莫不写尽了生活的诗意与洒脱！

然而真正学习吹箫，却是大一了。听窗外传来悠扬飘渺的乐音，我便知道这就是我向往已久的箫声。我沉浸在那美妙的音乐中，一丝丝甘甜，又一阵阵激动……

然而真正学起来，却没有这么美妙了。首先是如何运气、吹响、吹长音，就花费了好长时间。没有人教，更没有合适的教程，完全是自我探索，常常吹得头昏脑胀，也没有听到美妙的乐音。从那时起，我就想，如果有一本适合初学者自学的教程就好了。

虽然多年以后，我的吹箫水平总算有了一些进步，对箫也有了更多的认识。但作为一个乐器爱好者，我更加明白一本好的教程对自学或教学是多么的重要。这个愿望只有当我从事编辑工作了，而且还是从事音乐图书的出版工作后，才能得到实现。

认识本书作者于海力并看到他吹箫时的忘我神情，我算是开了眼界，原来箫可以吹得这么好听，表现力可以这么丰富，尤其是当箫与其他乐器配合时，更是如痴如醉，令人神往，这才知道我原来的学习真是不值一提，必须要从头学起了。于是，我们一起策划了本书。

我知道一个初学者面临的困惑，知道学习过程中哪些内容是难点，我一一地向作者道出了我心目中理想的自学教程，他也非常谦虚地接受了我的意见。经过两年多的反复打磨，终于如愿地完成了这本教程。

本书与其说是一月通，倒不如说是三十节课，以一个零起步的自学者为读者对象，从乐理开始，从持箫、运气开始，一步一步慢慢道来，让每一个技巧都变得易懂好学。这样，每天轻松学习半小时，每天都有所进步，不知不觉中，你便掌握了乐理的基础知识，掌握了吹箫的全部技巧，并学会了吹奏几十首经典流行的乐曲。

于是，箫，就与你的精彩人生，融为了一体，为你的工作，为你的生活增添许多的情趣与浪漫。

丁尚林

2020 年 9 月 北京

目录 Contents

下篇　箫曲精选

知识准备

认识箫

一、箫的简介

1. 箫的历史

箫是古老的中国民族吹管乐器，属于边棱音气鸣乐器，其发声原理是：从唇缝中吹出的气流至吹口处，经过吹口尖棱的分劈后产生涡旋而形成没有稳定音高的边棱音。边棱音再经过管内气柱的谐振，从而获得稳定的音高。

箫距今已有近 7000 年历史，由排箫发展而来，多管捆绑在一起的叫"排箫"，单管的就叫"箫"。

多管排箫为每管一音，无按音孔。而单管箫的管体开有数个指孔，吹奏时可奏出不同音高。据史书记载，单管箫出自羌中，一开始只有四个孔。从汉代至唐代，人们一直把横吹和竖吹的两种边棱音气鸣乐器统称为"笛"，此时笛和箫还未划分明显界限。直至宋元以后才逐渐把排箫、洞箫、横笛三者明确地区分开来。

今天，箫已经发展成为一件具有完整演奏体系的乐器，箫的演奏技巧与笛子有很多相似之处，但它的灵敏度稍逊于笛子，更适用于吹奏悠长细腻、恬静抒情的曲调。

2. 箫的种类

箫是一个大家族，受音乐性的不同需求和地域文化的影响，箫也分化出了诸多种类，通常习惯称之为洞箫、琴箫、南箫等。

（1）洞箫

洞箫是最常用的箫（如图 1 所示），通常为紫竹制作，也有用金竹、斑竹等竹材制作的。洞箫也称"北箫"，无论何种竹子制作，其共同点是箫身粗细适中，音色清和、柔美。较常用的洞箫有 G 调、F 调、E 调。

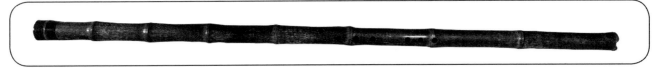

图 1　洞箫

1

（2）琴箫

琴箫是洞箫的变种（如图2所示），因为常用于配合古琴演奏，故称之为"琴箫"。由于古琴音量小，用传统洞箫会把古琴声音淹没，所以将洞箫的管径、指孔缩小，让其音量变小以配合古琴。琴箫的音色细腻委婉、别有特色，琴箫一般为F调。

图2　琴箫

（3）南箫

南箫源于福建泉州的地方音乐"南音"，也称之为"南音洞箫"，它比洞箫粗而短。传统南箫为六孔，吹口常为V形，无顶盖（如图3-1所示）。南箫通常在最上面的竹节顶端1cm处开吹口，因为古代人是不允许吹口开在突起的竹节上的，寓意是不能破坏竹子的高风亮节。传统南箫多为毛竹制作，近代广东音乐和福建南音用的南箫都是传统律制定音，4音偏高7音偏低，特点是可以吹出七个调，且没有半孔音。现在常见的南箫多为十二平均律定音，八孔，多为桂竹制作，吹口通常为外U内V，音量大，音色浑厚有张力（如图3-2所示）。

图3-1　六孔南箫

图3-2　八孔南箫

3. 箫的形制分类

箫的形制，通常以吹口的形状（封口、通口）和指孔的数量（六孔、八孔）来划分。

封口箫：即箫头的顶部保留竹节，其优点是能够借助竹节来有效地阻止气流的反溢，更容易吹出清澈、纯净的音色。

通口箫：即箫头顶部的竹节被打通，其优点是更方便制作者对箫的内径进行曲线塑造，并且在演奏时可通过微调下颌与箫头的角度来演奏出更有表现力的气声音色。

六孔箫：传统的洞箫就是以六孔来排列的，使用传统音律制作而成，4 音偏高、7 音偏低，适合演奏传统五声调式的乐曲。

八孔箫：八孔箫是现代音乐发展的产物，在传统六孔箫第一、二孔和第四、五孔间各增加一个音孔，分别由无名指和中指来按音，这样既使孔距合理易操作，又方便了转调。

目前市场上大多数箫为八孔，本书在后文的讲解也是以八孔箫来讲解，望箫友知悉。

4. 箫的材料

箫多以竹制，竹子经过历代文人墨客的赞美歌颂，与生俱来就拥有一股外在的文化气息。苏东坡的"宁可食无肉，不可居无竹"亦可反映出古代文人对竹子的情结。可用于制作箫的材料种类繁多，只要密度、厚度、硬度、内外径等条件合适，都可以制作出一把好箫。目前常见的制箫材料主要有以下几种：

紫竹：紫竹是制作洞箫的最佳材料，它就像为箫而生，其内径不需要太多复杂的处理就能制作出发音稳定的箫。紫竹制作的箫音色柔美，发音清幽，外观古朴。

斑竹：斑竹的外表布满天然形成的斑纹，如梅花鹿斑、蝴蝶斑、金钱斑等，著名的"湘妃竹"就是斑竹的一种。斑竹的密度、硬度、厚度相对紫竹都要大一些，其制作出的洞箫音色紧实、音量更大。斑竹材料的内壁大多不规则，且硬度较大，内径要靠后期打磨塑造，制作难度较大。

桂竹：桂竹通常指的是在中国台湾生长的桂竹，又称"台桂"，是制作高性能南箫的最佳竹材。

木材：制箫一般采用红木、乌木、黑檀木、黄檀木等密度较合适的木材，也有用小叶紫檀等珍贵木材制作的。由于木箫有一种精细打磨后的温润质感，这种质感是竹子所不具备的，因此木箫近年来也很受众多箫爱好者的青睐。

合成金属：通常以钛合金和镁铝合金为主，金属箫可以有效地解决箫的开裂问题，也可以通过数控机床来塑造箫的内径，从而解决八度融合的问题，但音色还是与竹制的箫有很大不同，欠缺竹材特有的空灵感，且手感略重，感兴趣的箫友不妨一试。

5. 箫的构造

八孔箫的构造图如图 4 所示。

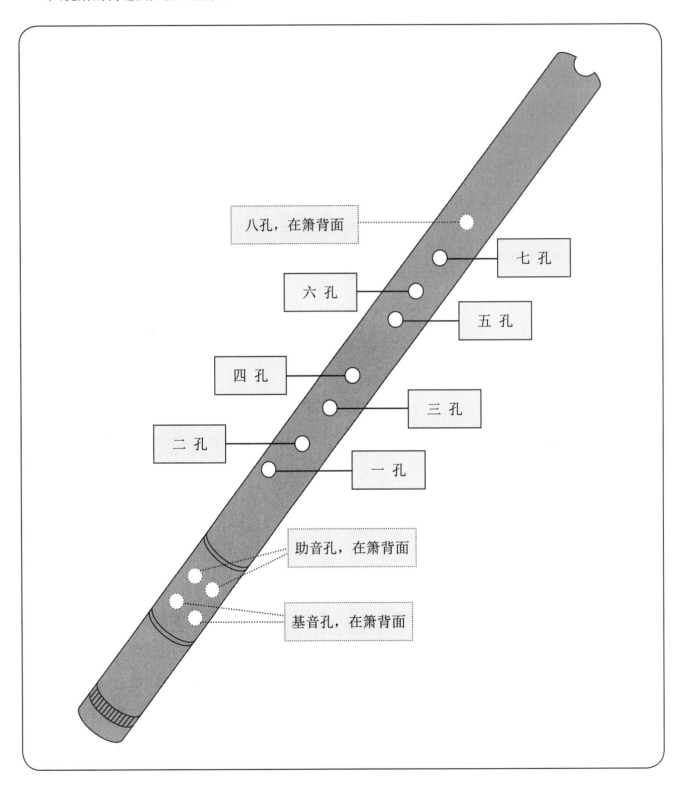

八孔，在箫背面

七 孔

六 孔

五 孔

四 孔

三 孔

二 孔

一 孔

助音孔，在箫背面

基音孔，在箫背面

注：助音孔、基音孔、八孔都在箫的背面。

图 4　箫构造图

6.箫的选择

G 调八孔洞箫是初学者的首选,其孔距适中,且相对省气,适合入门,本书后文所有配图及相关视频均为 G 调箫。

(1)常规渠道如何选购箫

所谓的常规渠道指的是面对面能够触碰到实物的购买方式。零基础的箫爱好者,请找老师或者习箫多年的箫友帮忙挑选,有吹奏基础的箫友可参照以下几点经验来选购,我们以紫竹洞箫为例。

①判断外观

根据外观判断竹材的好坏,紫竹的外观每一根都是独一无二的,适合制成高性能洞箫的紫竹通常有三种花色:

第一,通体漆黑。这种竹子通体黑色油亮,故有"黑老虎"之称,这种紫竹制成的箫音色轻柔、甜美,制作传统琴箫或细管洞箫比较合适。

第二,黄鳝皮色。这是生长在竹林四周的竹子,晒足了阳光,吸够了水分,通体呈黄鳝色,皮坚肉硬,制成的箫音量较大,音质坚实。

第三,黄皮。黄皮材料在紫竹中较少见,也是很多洞箫玩家钟情的材料。此种材料管身通体金黄,非常漂亮,制成的箫音色通透亮丽。

②判断音准

判断箫的音准,要从低、中、高三个音区听一下音程结构是否准确,八度音是否融合,建议用多种指法来检验。

③判断灵敏度

判断箫的灵敏度,要看低音是否低沉浑厚,高音是否通透明亮,超高音和泛音是否能轻松吹出并准确,每个音区是不是都能强弱控制得当,这些都是必须要反复判断的。

如果一支箫符合了上述三种特性,即竹材老密、音准优秀、发音灵敏,就可以毫不犹豫地入手了。

(2)关于网络购箫的一些经验和建议

由于互联网经济的迅猛发展,网购成为了现今大多数箫友购买乐器的首选。

我们以紫竹箫为例,分享一些经验:

网络平台所销售的箫,最多见的是"紫竹洞箫",也有"斑竹洞箫""琴箫"等箫种,也有部分商家推出"短箫""九节箫""共鸣箫"等箫种以博人眼球。

①紫竹洞箫

紫竹洞箫是应用最广泛的箫,也是初学者入门的最佳选择。其音色圆润清雅,音量适中。尾部一般开有 2～3 对出音孔,出音孔下方留有 1～3 个竹节。紫竹洞箫的长度,在 70～90 厘米之间为宜,过长会使手腕在演奏时负担过重,容易引起不适。

②短箫

短箫是箫爱好者们为追求携带方便而对传统洞箫进行"瘦身"的产物，这种箫去除了出音孔下方的竹节，并对管径进行加粗，使音色更加浑厚有力，音量更大。紫竹短箫的音色介于洞箫和南箫之间，但此种箫的音色缺少了洞箫的圆润、南箫的厚重，同时，由于管径加粗的原因，比普通洞箫更为费气，若不是为了"携带方便"这一需求，不推荐平时练习使用。

③九节箫

九节箫通常指的是"八目九节"洞箫，"目"是指竹子相对平直的那一段，"节"指的是突起的竹节。

"九"在古代被认为是最大的数字，同时，"九"与"久"为同音，故"九"被视为吉祥的象征，"九节箫"也自然被赋予了这种美好的含义。经过精心制作的"九节箫"，箫声纯正、圆润、明亮、浓醇兼具、性能优越。要注意的是，节数多的竹材仅是能提高制出好箫的概率，并不能说"九节箫"就一定是好箫，节数少的竹子就不是好箫。

近年来也有部分商家为了追求达到数目上的"九节"，把箫尾做得非常长来凑足节数，这就影响到演奏的舒适度了。一把好箫的产生，最根本的是制作技术，并不一定要去盲目追求节数。

④共鸣箫

共鸣箫是近年来箫家族中的新生事物，这种箫以内径的科学打磨调试，让箫的张力更大，与传统箫相比，其最大的优势是能让箫的音色表现层次更加丰富。这种箫的音量可以声如洪钟，也可以细若游丝。它既能表达传统箫淡泊呜咽的韵味，也可以吹奏出尺八那种夸张的张力。这种箫的音色已经不是传统意义上的那种"如怨如慕，如泣如诉"的洞箫音色，它更适合表现一些较为现代的曲风。共鸣箫对演奏者功力的要求更加严格，初学者入门不太建议使用，有一定基础的箫友可以尝试。

(3) 整节箫与插口箫该如何选择

整节箫，顾名思义就是由一段完整的竹子制作而成，这种箫由于不受铜制接口的影响，音色会更加纯正、通透。

插口箫是将竹材在合适的部位切断，镶制以黄铜或者白铜为材料、内外径紧密吻合的金属套，让这两段竹子可以灵活插拔、改变管长、便于携带。由于气温会影响乐器的音高，天气热音则高，天气冷音则低，通过插拔调音接口可以在一定程度上微调箫的整体音高。

综上所述，每支箫都有其各自的优缺点，我们可以根据实际需要来选择适合自己的箫。推荐初学者选择一整节的G调八孔洞箫，若有调音需求可以购买带插口的。

二、箫的基础吹奏方法

1. 吹奏姿势

箫在演奏时分正手、反手两种（正手即左上右下，反手即左下右上）持箫方式。同持笛一样，古代的左、右持笛被称为"左青龙、右白虎"，这是由于民间行街奏乐或宫廷朝拜时，为使演奏队列左右对称。对于箫来讲，正反手持箫均可，但由于国际上管乐器的构造都是左手在上右手在下，因此对于初学者来讲，持箫以正手为佳。持箫时，双臂向前，两手持箫，手指呈自然的弧形，自然放松，切忌僵硬，这样才能做到手指动作灵活、均匀、迅速、持久。手指的抬起、按闭幅度不宜过大。

箫在演奏时身体的姿势分为立式和坐式两种，在乐队演奏中，常为坐式，而独奏则常为立式。建议初学者采用立式作为日常练习，因为站着演奏时气息比较畅通，有助于气息的运用。

（1）立式

采用立式演奏时，要注意身体自然站立，两脚稍稍分开，保持身体的放松，两肘稍下垂，箫与身体形成约45度角（如图5所示）。

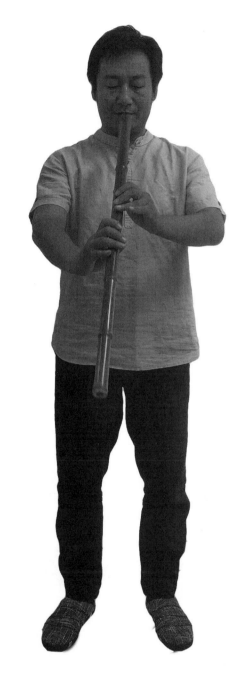

图5　立式

（2）坐式

采用坐式演奏时要让身体自然放松地坐在椅子上，一般坐椅子向外的 $\frac{1}{2}$ 的位置。两脚稍分开，注意头正、肩平、身直，两肘稍下垂，箫与身体形成约 45 度角（如图 6 所示）。

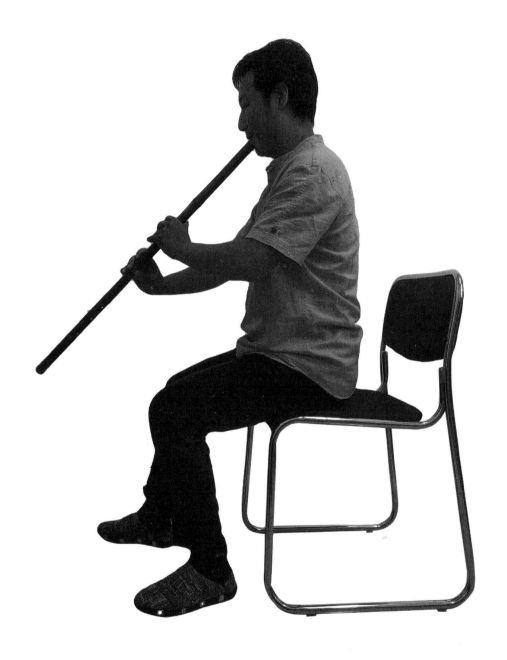

图 6　坐式

2. 按孔方法

（1）指肚按孔法

使用指肚按孔法时，上下把位（左手为上把位、右手为下把位）均利用手指的指肚（即指纹的螺纹处，也是最饱满的地方）按孔，这个地方按孔反应比较灵敏，可以很严密地按住孔（如图 7 所示）。

（2）指节按孔法

使用指节按孔法时，上把位依然用指肚按孔，下把位用指节按孔。这是由于箫的孔距比较大（尤其是 E、D 调低音箫），用指肚按孔会给很多人在演奏下把位时造成压力，导致手指僵硬变形，这时可以采用下把位指节按孔法。具体方法是右手的食指、中指、无名指采用第二指节按孔，小指采用指肚按孔，这样右手的演奏就会非常轻松自然（如图 8 所示）。

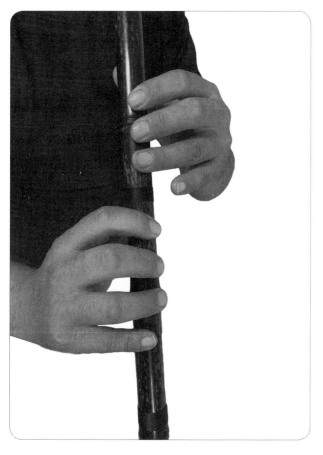

图 7　指肚按孔法

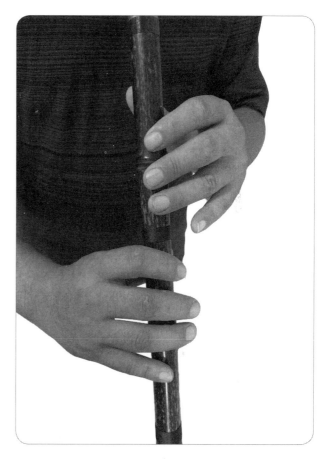

图 8　指节按孔法

有一个平时练习按孔的小窍门分享给大家：

闲暇时拿起箫可以不吹，手指放在箫身上，把音孔一个一个盖住，进行反复的抬放动作，用手指去感觉音孔的位置，也可以用眼睛来看，看是否已经把孔按严。很多初学者吹奏时手指会漏气，导致很多音吹不出来，这就是手指还没充分张开，没有形成肌肉记忆。其实按严孔非常轻松，并不需要花很大力气的，只需要将手指轻轻放在孔上，不漏气即可。

有一个问题需要注意，演奏上把位时小指是没有操作音孔的，一般将它轻轻靠在箫身上。当左手的无名指演奏时，小指可以跟着抬起来，当食指演奏时，小指可以轻轻地靠回原位，这样能让乐器更加稳定。

三、吹奏技法符号说明

演奏符号	符号说明
▼ 或 T	吐音，舌头发"吐"从而吹出不连贯的断音。
▼▼ 或 TK	双吐，舌头发"吐苦"从而吹出不连贯的断音。
V	换气符号，吹奏时吸气的位置。
>	重音，要吹得重而有力，加重音头。
⌒	连线，表示要连贯地吹奏这一组连起来的所有音。
tr	颤音，将主音符与其上方二度音来回快速颤动。
tr〜〜〜	长颤音，延长颤音的时值。
〜	波音，由本音和上方二度音快速交替吹奏一到两次。
↗	上滑音，从一个音迅速滑向上方的一个音。
↘	下滑音，从一个音迅速滑向下方的一个音。
扌	打音，按孔指在本音孔上迅速而有弹性地按抬一次所发出的音。
又	叠音，在本音上方二度（或更大音程）音孔用手指迅速地开按一下。
rit	渐慢，演奏到标有此记号处速度逐渐减慢。
⌢	延长，根据作品情感的需要可以自由延长。
卅	散板，用于自由的乐段，是一种速度快慢不规则的自由节拍。
〜〜〜〜	腹颤音，也称"气震音"，腹部控制气息有规律地振动而吹出的音。
⌇	上历音，急速、连续级进地向上开放音孔。
⑊	下历音，急速、连续级进地向下按闭音孔。
o	泛音。
Ⓥ	循环换气，气流不断，演奏不停。

演奏符号	符号说明
f	强奏记号。
p	弱奏记号。
mf	中强记号。
mp	中弱记号。
sf	突强记号。
sfp	突强后马上弱奏。
⌐ ∘ ∘ ¬	无限反复。
D.C.	从头反复。
⊕	段落跳跃记号。
‖: :‖	反复记号。

认识简谱

一、音符

用七个阿拉伯数字 **1、2、3、4、5、6、7** 作为音符的谱子，称为简谱。

在记谱法中，用以表示音的高低、长短变化的音乐符号称为音符。简谱中的音符用七个阿拉伯数字表示，即 **1、2、3、4、5、6、7**，这七个音符是简谱中的基本音符，也叫基本音。

像每个人有自己的名字一样，这七个基本音符也有自己的名字，即"音名"，分别读作 C、D、E、F、G、A、B。为了方便人们唱谱，这几个音有对应的"唱名"，分别唱作为 do、re、mi、fa、sol、la、si（如图 9 所示）。

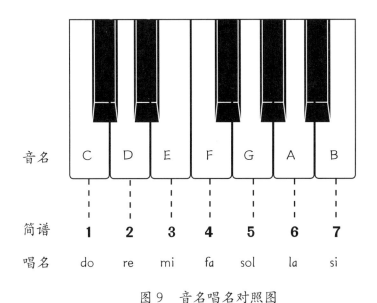

图 9　音名唱名对照图

1. 音的高低

音符的高低是用小黑点标记的，高音点在音符上面，表示将基本音符升高一个八度；低音点在音符下面，表示将基本音符降低一个八度。再高或再低就在原有的点上或下再加点，表示升高或降低两个八度，变成倍高低音。

2. 变音记号

将基本音符升高、降低或还原基本音级的专用符号称为变音记号。这种记号共五种，记在音符左边。

五种变音记号如下：

① "♯" 升号：将它后面的音升高半音；

② "♭" 降号：将它后面的音降低半音；

③ "×" 重升号：将它后面的音升高两个半音，即一个全音；

④ "♭♭" 重降号：将它后面的音降低两个半音，即一个全音；

⑤ "♮" 还原号：用来表示在它后面的那个音不管前面是升高还是降低都要恢复原来的音高。

这些记号又称为临时记号，它们只在一小节内作用于同一音符。

例如：

1= G

4/4 3 – 4 ♯4 | 5 ♯5 6 ×6 | í ♭7 6 ♭6 | 5♯4 5 4 5 3· ‖

3. 时值

音符的时间长度称为时值。按照音符时值划分，可以分为全音符、二分音符、四分音符、八分音符、十六分音符、三十二分音符和附点音符等。音符的时间长短用短横线表示，基本音符称为四分音符。除此之外还有三种形式：

（1）增时线

在基本音符右侧加记一条短横线，表示增长一个四分音符的时值。这类加记在音符右侧、使音符时值增长的短横线，称为增时线。增时线越多，时值越长。

（2）减时线

在基本音符下方加记一条短横线，表示缩短该音符一半的时值。这类加记在音符下方、使音符时值缩短的短横线，称为减时线。减时线越多，音符的时值越短。

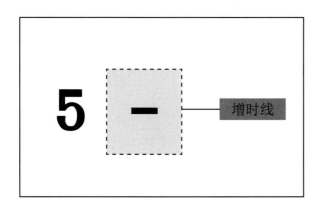

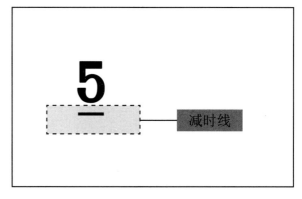

音符时值对照表

（以基本音符 5 为例）

音符名称	谱例	写法	时值
全音符	**5 - - -**	在四分音符后面加 3 条增时线	4 拍
二分音符	**5 -**	在四分音符后面加 1 条增时线	2 拍
四分音符	**5**	参考音符，以四分音符为一拍	1 拍
八分音符	**5̲**	在四分音符下方加 1 条减时线	$\frac{1}{2}$ 拍
十六分音符	**5̳**	在四分音符下方加 2 条减时线	$\frac{1}{4}$ 拍
三十二分音符	**5̿**	在四分音符下方加 3 条减时线	$\frac{1}{8}$ 拍

（3）附点

在音符的右侧加记一小圆点，表示增长前面音符一半的时值。这类加记在音符右侧、使音符时值增长的圆点，称为附点。加了附点的音符就成为附点音符。如下表所示：

常见附点音符时值对照表

（以基本音符 5 为例）

音符名称	简谱	时值计算方法	时值
附点四分音符	**5·**	**5**（1 拍）+ **5̲**（$\frac{1}{2}$ 拍）	$1\frac{1}{2}$ 拍
附点八分音符	**5̲·**	**5̲**（$\frac{1}{2}$ 拍）+ **5̳**（$\frac{1}{4}$ 拍）	$\frac{3}{4}$ 拍
附点十六分音符	**5̳·**	**5̳**（$\frac{1}{4}$ 拍）+ **5̿**（$\frac{1}{8}$ 拍）	$\frac{3}{8}$ 拍

4.休止符

休止符指表示音乐停顿的符号，简谱的休止符用 0 表示。

休止符停顿时间的长短与音符的时值基本相同，只是不用增时线，而是用更多的 0 代替。每增加一个 0，表示增加一个相当于四分休止符的停顿时间，0 越多停顿的时间越长。在休止符下方加记不同数目的减时线，停顿的时间按比例缩短。在休止符右侧加记附点，称为附点休止符，停顿时间与附点音符时值相同。

如下表所示：

名　称	写　法	相等时值的音符 （以基本音符 5 为例）	停顿音符 （以四分休止符为一拍）
全休止符	0 0 0 0	5 - - -	4 拍
二分休止符	0 0	5 -	2 拍
四分休止符	0	5	1 拍
八分休止符	$\underline{0}$	$\underline{5}$	$\frac{1}{2}$ 拍
十六分休止符	$\underline{\underline{0}}$	$\underline{\underline{5}}$	$\frac{1}{4}$ 拍
三十二分休止符	$\underline{\underline{\underline{0}}}$	$\underline{\underline{\underline{5}}}$	$\frac{1}{8}$ 拍
附点二分休止符	0 0 0	5 - -	3 拍
附点四分休止符	0·	5·	$1\frac{1}{2}$ 拍
附点八分休止符	$\underline{0}$·	$\underline{5}$·	$\frac{3}{4}$ 拍
附点十六分休止符	$\underline{\underline{0}}$·	$\underline{\underline{5}}$·	$\frac{3}{8}$ 拍

二、节奏

节奏是指音的长短关系的组合，在简谱中用"X"表示，读作"Da"，相当于一个四分音符的长短。掌握节奏是学会读简谱的关键，练习节奏时可以用手一下一上划对钩的方式来打拍子，同时口念"Da"。

常用节奏型

具有典型意义的节奏叫做节奏型，简谱中常用的节奏型有8种。

（1）四分节奏

四分节奏一般在速度较快的舞曲、雄壮歌曲、民谣或抒情的$\frac{3}{4}$拍歌曲中出现较多。

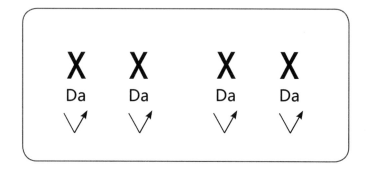

（2）八分节奏

八分节奏是一种平稳的节奏，将一拍分为两份，感觉舒缓、平和。

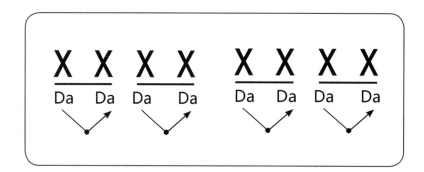

（3）十六分节奏

十六分节奏是一种平稳的节奏，将一拍分为四份，或舒缓，或急促。

（4）三连音节奏

三连音节奏是一种典型的节奏变化，乐曲进行时，突然的三连音会给人节奏"错位"、不稳定的感觉。

（5）附点节奏

附点节奏同样属于中性节奏型，一般与其他节奏结合使用。

（6）切分节奏

切分节奏打破了平稳的节奏律动，使重音后移，给人一种不稳定感。

（7）前八后十六节奏

前八后十六节奏属于激进节奏型，有明快的律动感。

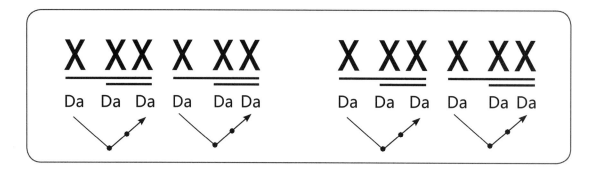

（8）前十六后八节奏

前十六后八节奏与前八后十六节奏具有相同的属性，多用于表现较为激烈的乐风。

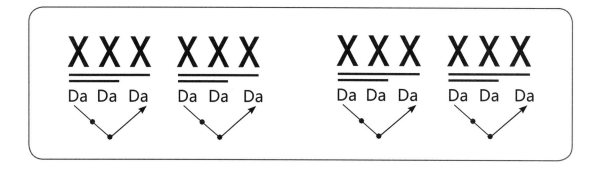

三、节拍

节拍指乐曲中强弱音有规律地重复出现。用来构成节拍的每一个时间片段，叫做一个单位拍，或称为一个"拍子"、一拍。有重音的单位拍叫做强拍，非重音的单位拍叫做弱拍。

节拍的强弱用"● ◐ ○"表示。"●"代表强拍，"◐"代表次强拍，"○"代表弱拍。

在音乐中，由于单位拍的数目与强弱规律不同，拍子可以分为不同的种类，比如：单拍子、复拍子、混合拍子、变换拍子、交错拍子、三拍子、一拍子等。下面我们将单拍子和复拍子的拍子类型分别讲解。

1. 单拍子

每小节有二拍或三拍，并且只有一个强拍的拍子，叫做单拍子。从强弱规律来看，单拍子只有强拍和弱拍，没有次强拍，主要包括二拍子和三拍子两种。

（1）二拍子

二拍子基本的强弱规律是强、弱，也就是说：第一拍强，第二拍弱。

通常来说，使用最多的二拍子是四二拍，其次为二二拍和八二拍。

（2）三拍子

三拍子基本的强弱规律是强、弱、弱，也就是说：第一拍强，第二拍弱，第三拍弱。

通常来说，使用得最多的三拍子是四三拍、八三拍，其次为二三拍。

类型	强弱标记
二拍子	● ○ \| ● ○ \| 强 弱 \| 强 弱 \|
三拍子	● ○ ○ \| ● ○ ○ \| 强 弱 弱 \| 强 弱 弱 \|

2. 复拍子

复拍子是由完全相同的单拍子组合起来所构成的拍子。常见的复拍子有四拍子、六拍子、九拍子、十二拍子等。

（1）四拍子

四拍子是两个二拍子相加而形成的复拍子，常用的四拍子是四四拍。在四四拍中，基本的强弱规律是强、弱、次强、弱，也就是说：第一拍强，第二拍弱，第三拍次强，第四拍弱，每两拍出现一个强拍（或次强拍）。

四拍子的强弱规律用"●（强）○（弱）◑（次强）○（弱）\| ●（强）○（弱）◑（次强）○（弱）\|"来标记。

（2）六拍子

六拍子是由两个三拍子相加所形成的复拍子，其中常用的是八六拍。

八六拍的基本强弱规律是强、弱、弱、次强、弱、弱，也就是说：第一、第四拍强，第二、第三、第五、第六拍弱，每三拍出现一个强拍（或次强拍）。

六拍子的强弱规律用"●（强）○（弱）○（弱）◑（次强）○（弱）○（弱）\| ●（强）○（弱）○（弱）◑（次强）○（弱）○（弱）\|"来标记。

（3）九拍子

九拍子是由三个三拍子相加所形成的复拍子，常用的九拍子是八九拍，其他的九拍子比较少见。其基本的强弱规律是强、弱、弱、次强、弱、弱、次强、弱、弱，也就是说：第一、第四、第七拍为强拍、其余的为弱拍，每三拍出现一个强拍（或次强拍）。

（4）十二拍子

十二拍子使用的并不太多，它是由四个三拍子相加所形成的复拍子，常用的十二拍子是八十二拍。其基本的强弱规律是强、弱、弱、次强、弱、弱、次强、弱、弱、次强、弱、弱，也就是说：第一、第四、第七、第十拍为强拍，其余的为弱拍，每三拍出现一个强拍（或次强拍）。

类型	强弱标记
四拍子	● ○ ◐ ○ │ ● ○ ◐ ○ │ 强 弱 次强 弱 │ 强 弱 次强 弱 │
六拍子	● ○ ○ ◐ ○ ○ │ ● ○ ○ ◐ ○ ○ │ 强 弱 弱 次强 弱 弱 │ 强 弱 弱 次强 弱 弱 │
九拍子	● ○ ○ ◐ ○ ○ ◐ ○ ○ │ 强 弱 弱 次强 弱 弱 次强 弱 弱 │
十二拍子	● ○ ○ ◐ ○ ○ ◐ ○ ○ ◐ ○ ○ │ 强 弱 弱 次强 弱 弱 次强 弱 弱 次强 弱 弱 │

3. 拍号

（1）拍号的记法和意义

拍号是以分数形式标记的，分数线上方的数字（分子）表示每小节的拍数，分数线下方的数字（分母）表示单位拍音符的时值。如 $\frac{2}{4}$ 拍中的"2"表示每小节两拍，"4"表示以四分音符为一拍，$\frac{2}{4}$ 即表示以四分音符为一拍，每小节有两拍。

常见拍号及意义见下表。

拍　号	意　义	基本强弱规律	小节举例
$\dfrac{4}{4}$	以四分音符为单位，每小节共有四拍。	强／弱／次强／弱	\| 1　5　3　2 \|
$\dfrac{2}{4}$	以四分音符为单位，每小节共有二拍。	强／弱	\| 1　　2　\|
$\dfrac{3}{4}$	以四分音符为单位，每小节共有三拍。	强／弱／弱	\| 1　5　3 \|
$\dfrac{3}{8}$	以八分音符为单位，每小节共有三拍。	强／弱／弱	\| 1 5 3 \|
$\dfrac{6}{8}$	以八分音符为单位，每小节共有六拍。	强／弱／弱／次强／弱／弱	\| 5 5 5 5 3 4 \|

（2）拍号在简谱中位置

在简谱中，拍号一般记写在简谱中调号后面或者第一行简谱前面。如以下谱例：

①写在调号后面

1 = G $\dfrac{3}{4}$

5 5 | 6 5 5 i̇ | 7 0 5 5 | 6 5 2̇ | i̇ - 5 5 | 5̇ 3̇ i̇ | 7 6 - | 6 0 4 4 | 3̇ i̇ 2̇ | i̇ - :‖

②写在第一行简谱前面

1 = D

$\dfrac{2}{4}$ 1 1 5 5 | 3 3 1 1 | 2 2 4 4 | 2 2 5̣ 5̣ | 5̣ 6̣ | 7̣ 1 ‖

4. 调与调号

（1）调

在我们每个人的音乐生活中，经常会碰到这样的情况，同样一首歌有时候唱得非常顺利，高音低音都唱得十分自如，可有时候就不知道为什么，不是高音唱不上去，就是低音唱不出来，这就是"调"在从中作祟。调是指起核心作用的主音及基本音级所构成的音高位置。在音乐作品中，为了更好地表达作品的内容与情感，选择适合演唱、演奏的音域，常使用各种不同的调，例如我们日常所说的某首乐曲或者歌曲是 A 调，就是指这首歌的音高是以基本调（C 调）里的 A（La）音的音高为主音（Do）来发展的，由 C、D、E、F、G、A、B 七个基本音构成的调叫做基本调，也叫 C 调。

（2）调号

调号是用以确定乐曲高度的定音记号。调号是用以确定 1（do）音的音高位置的符号，其形式为 1=X。

不同的调要用不同的调号标记。如当一首简谱歌曲为 D 调时，其调号就为 1=D；一首简谱歌曲为 E 调时，其调号就为 1=E。以此类推。

调号一般写在简谱左上角（如下谱所示）。

<div align="center">调号、拍号及强弱关系谱例</div>

上篇

萧演奏技法

———————●———————

第一天

引言：万事开头难，吹响萧，是学习萧演奏的第一步。在吹响的过程中要逐步寻找相对舒服的音色和口部状态，建立学习信心。

一、如何吹响萧

1. 吹响萧的四个步骤

首先准备一支 G 调洞萧，因为 G 调萧最常用，且孔距较短，适合初学。

如何吹响萧？我们用十六个字概括：塑造口型，找准位置，按严音孔，均匀呼气。

第一步：

塑造正确的吹萧口型。吹萧的口型，形象地概括就是念"yu"的口型，但嘴唇不能突出，呈微笑型，唇尖要往里收。两唇之间要形成一条米粒状的细缝，这条细缝就称为"风门"，以此来吹出椭圆的"气柱"。风门能将气流压缩变细变急，也能将气流变宽变缓，口型与风门的配合称之为"口风"（如图10所示）。

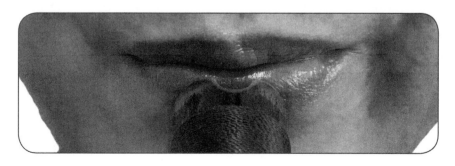

图 10 第一步图示

第二步：

找准嘴唇与箫的吹口的位置，拿起箫微微低头，把上唇中间部位对准吹孔外侧的半圆凹槽，然后箫与头部同时向上复位，这时箫与下颌基本呈45度夹角，注意头部的状态应该是自然微微向前，就像我们平时站立的状态一样，不要过分后仰，也不要低头，两者都会影响气流的顺畅（如图11所示）。

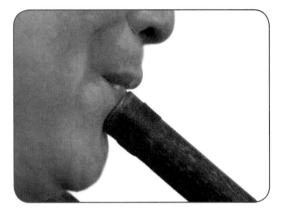

图 11 第二步图示

第三步：

参照下图或从指法表中找到 **1** 音的按法，按严指法中的各个音孔（如图12所示）。

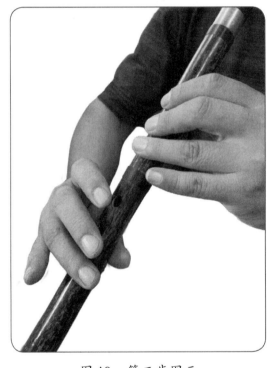

图 12 第三步图示

第四步：

重复以上三步的动作，均匀地、缓缓地呼出气流，口腔里的感觉像含着半口水，舌头自然平放，发出类似"fu"的声音状态，把气流呼出将箫吹响。为什么是发出"fu"而不是"hu"的声音状态呢？因为发"fu"音的时候，咽喉部位是放松的，气流相对顺畅，而"hu"音的咽部状态是收缩的，气流会有不同程度的受阻。

如果吹响 **1** 音比较困难，可以任何音孔都不按，吹响空管音，这个音是很好发出的，找到发音的感觉后，固定吹奏姿态，手指再去按 **1** 音。吹响 **1** 音后， **2** 音和 **3** 音也就能够轻松吹响了。

2.初学者吹不响箫的几个常见问题

（1）气流过于松散，不集中，大部分气都跑到了吹口外，解决办法就是坚持练习，体会前文讲的要点。

（2）发音点没有找到，解决办法是先按前文所说找到吹口的位置，做出吹箫的口型，然后把箫的吹口从上到下或者从下到上进行幅度非常小的微调，当你的嘴唇和箫的位置角度摆放合适，自然就会出声。找到这个发音点后，记住吹口与嘴唇的位置，反复练习，形成肌肉记忆。

（3）气流角度没有找准，这个问题可以通俗地理解成"吹歪了"，气流跑到了吹口偏上或者偏下的位置，因为气流的角度会随着上下嘴唇的前后变化而变化，下唇突出气流偏上，上唇突出气流偏下，标准的气流是由上下唇形成一个类似切面的状态，从而"射"向吹口内壁。这个角度因箫、因人而异，没有固定数据，大家只有反复实践、不断摸索，最后形成一种属于自己的吹奏习惯。

（4）手指按孔不严也是使洞箫不发声的主要原因之一，有任何一点漏气都会造成不发声或发出奇怪的声音，多练习是解决的唯一办法。

二、练习曲

练习曲 1

1 = G 4/4 (G调箫筒音作5) 于海力 曲

练习曲 2

1 = G 4/4 (G调箫筒音作5) 于海力 曲

注："∨"为换气符号，可在标注"∨"符号处换气。

筒 音 作 5 指 法 学 习

引言：在把箫吹响后，我们今天要学习洞箫最基本的指法，认识每个音在箫上的位置，并能够轻松吹出基本音阶。

一、箫的音序

学习基本指法之前我们先来了解箫的音序，即箫各个相邻音孔之间的音程关系。以八孔 G 调箫为例，音孔全部按住到全部打开共有 10 个音，他们的音程关系如图 13 所示：

○ 为开孔 ● 为闭孔	全按	开一孔	开二孔	开三孔	开一三四孔	开一三四五孔	开一三四五六孔	开一三四五七孔	开一三四八孔	全开
第八孔	●	●	●	●	●	●	●	●	○	○
第七孔	●	●	●	●	●	●	●	○	●	○
第六孔	●	●	●	●	●	●	○	●	●	○
第五孔	●	●	●	●	●	○	○	○	●	○
第四孔	●	●	●	●	○	○	○	○	○	○
第三孔	●	●	●	○	○	○	○	○	○	○
第二孔	●	●	○	●	●	●	●	●	●	○
第一孔	●	○	○	○	○	○	○	○	○	○
	$\underset{\cdot}{5}$	$\underset{\cdot}{6}$	$\flat\underset{\cdot}{7}$	$\underset{\cdot}{7}$	1	2	$\flat 3$	3	4	$\sharp 4$
音程		大二度	小二度	小二度	大二度	小二度	小二度	小二度	小二度	小二度

图 13　箫音序图

了解了洞箫音孔间的音程关系后，再学习各个调的指法就会变得容易很多。没有乐理基础的箫友理解起来如果觉得很有障碍也无妨，此处可以忽略，直接学后面的知识。

二、筒音的概念

筒音，即把箫的音孔全部按住所发出的音，筒音的音高决定了箫的基本调，每支箫都会在第四孔旁边标出一个大写英文字母 G 或者 F、E 等，这就表示这支箫的基本调为 G、F、E，也就是基本调主音 1 的位置。

每支箫除了基本调之外还能通过改变指法（即改变筒音的唱名）轻松吹出四个调，这也是我们后面所学的主要内容。

三、筒音作 5̣ 指法详解

1. 指法表（如图 14 所示）

	5̣	6̣	7̣	1	2	3	4	5	6	7	1̇	2̇	3̇	4̇	5̇	6̇
箫 头																
第八孔	●	●	●	●	●	●	○	○	●	●	●	●	●	○	○	●
第七孔	●	●	●	●	●	○	●	●	●	●	●	●	○	●	●	●
第六孔	●	●	●	●	●	●	●	●	●	●	●	●	●	●	●	●
第五孔	●	●	●	●	○	○	●	●	●	●	●	○	○	○	○	○
第四孔	●	●	●	○	○	○	○	○	●	●	○	○	○	○	○	○
第三孔	●	●	○	○	○	○	○	●	●	○	○	●	●	●	○	○
第二孔	●	●	●	●	●	●	●	●	●	●	●	●	●	●	●	●
第一孔	●	○	○	○	○	○	○	●	○	○	○	●	○	●	○	●
箫 尾																

图 14　筒音作 5̣ 指法表

2. 各音按音要点及示范图

（1）5̣音

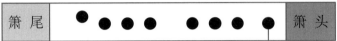

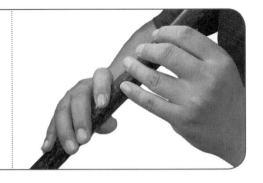

在吹奏"5̣"音时，手指按闭全部音孔。

（2）6̣音

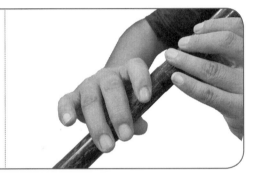

在吹奏"6̣"音时，手指按闭第二、三、四、五、六、七、八孔，开放第一孔。

（3）7̣音

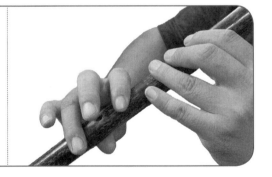

在吹奏"7̣"音时，手指按闭第二、四、五、六、七、八孔，开放第一、三孔。

（4）1音

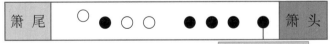

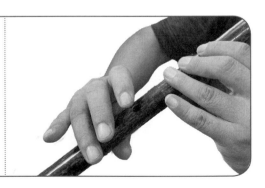

在吹奏"1"音时，手指按闭第二、五、六、七、八孔，开放第一、三、四孔。

（5）2 音

| 箫尾 | ○ ● ○ ○　○ ● ● ● | 箫头 |

第八孔（箫背面）

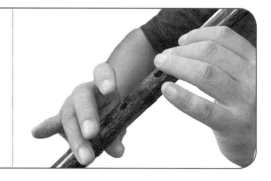

　　在吹奏"**2**"音时，手指按闭第二、六、七、八孔，开放第一、三、四、五孔。

（6）3 音

| 箫尾 | ○ ● ○ ○　○ ● ○ ● | 箫头 |

第八孔（箫背面）

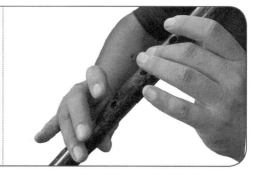

　　在吹奏"**3**"音时，手指按闭第二、六、八孔，开放第一、三、四、五、七孔。

（7）4 音

| 箫尾 | ○ ● ○ ○　● ● ● ○ | 箫头 |

第八孔（箫背面）

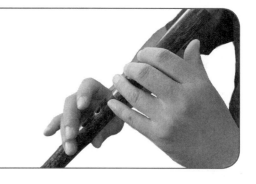

　　在吹奏"**4**"音时，手指按闭第二、五、六、七孔，开放第一、三、四、八孔。

（8）5 音

| 箫尾 | ● ● ● ●　● ● ● ○ | 箫头 |

第八孔（箫背面）

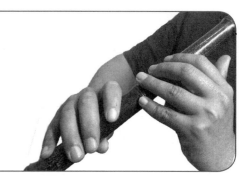

　　在吹奏"**5**"音时，手指按闭第一、二、三、四、五、六、七孔，开放第八孔。

（9）6音

第八孔（萧背面）

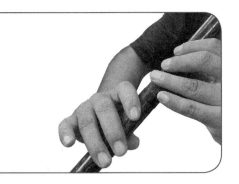

在吹奏"**6**"音时，手指按闭第二、三、四、五、六、七、八孔，开放第一孔。

（10）7音

第八孔（萧背面）

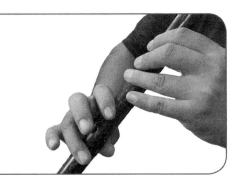

在吹奏"**7**"音时，手指按闭第二、四、五、六、七、八孔，开放第一、三孔。

（11）i音

第八孔（萧背面）

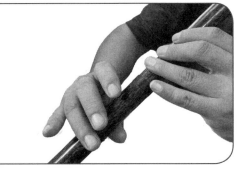

在吹奏"**i**"音时，手指按闭第二、五、六、七、八孔，开放第一、三、四孔。

（12）2音

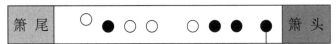

第八孔（萧背面）

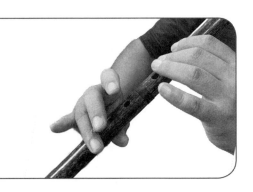

在吹奏"**2**"音时，手指按闭第二、六、七、八孔，开放第一、三、四、五孔。

（13）3̇音

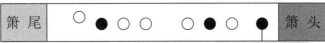

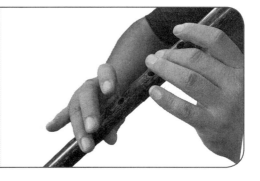

第八孔（箫背面）

　　在吹奏"3̇"音时，手指按闭第二、六、八孔，开放第一、三、四、五、七孔。

（14）4̇音

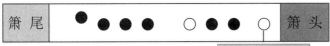

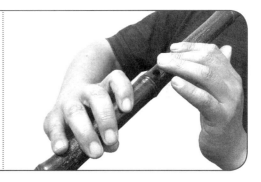

第八孔（箫背面）

　　在吹奏"4̇"音时，手指按闭第一、二、三、四、六、七孔，开放第五、八孔。

（15）5̇音

第八孔（箫背面）

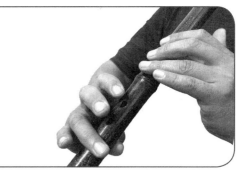

　　在吹奏"5̇"音时，手指按闭第二、五、六、七孔，开放第一、三、四、八孔。

（16）6̇音

第八孔（箫背面）

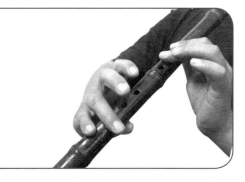

　　在吹奏"6̇"音时，手指按闭第一、二、六、七、八孔，开放第三、四、五孔。

四、练习曲

练习曲 1

1 = G 4/4 (G调箫筒音作 5̣)

于海力 曲

$$
1 \quad 2 \quad 3 \quad \overset{\vee}{4} \mid 5 \quad 6 \quad 7 \quad - \mid \overset{\vee}{7} \quad 6 \quad 5 \quad 4 \mid 3 \quad 2 \quad 1 \quad \overset{\vee}{-} \mid
$$

$$
1 \quad 2 \quad 3 \quad \overset{\vee}{4} \mid 5 \quad 6 \quad 7 \quad - \mid \overset{\vee}{7} \quad 6 \quad 5 \quad 4 \mid 3 \quad 2 \quad 1 \quad - \parallel
$$

练习曲 2

1 = G 4/4 (G调箫筒音作 5̣)

于海力 曲

$$
\underline{1\ 2}\ \underline{3\ 4}\ 5\ - \mid \overset{\vee}{\underline{6\ 5}}\ \underline{4\ 3}\ 2\ - \mid \underline{2\ 3}\ \underline{4\ 5}\ 6\ - \mid \overset{\vee}{\underline{7\ 6}}\ \underline{5\ 4}\ 3\ - \mid
$$

$$
\underline{1\ 2}\ \underline{3\ 4}\ 5\ - \mid \overset{\vee}{\underline{6\ 5}}\ \underline{4\ 3}\ 2\ - \mid \underline{2\ 3}\ \underline{4\ 5}\ 6\ - \mid \overset{\vee}{\underline{5\ 4}}\ \underline{3\ 2}\ 1\ - \mid
$$

$$
1\ \dot{7}\ \dot{6}\ \overset{\vee}{\dot{5}} \mid \dot{5}\ \dot{6}\ \dot{7}\ 1 \mid \underline{2\ 3}\ \underline{4\ 5}\ \overset{\vee}{\underline{6\ 7}}\ \underline{6\ 5} \mid \underline{4\ 3}\ \underline{2\ 1}\ 1\ - \parallel
$$

练习曲 3

1 = G 4/4 (G调箫筒音作 5̣)

于海力 曲

$$
\underline{\dot{5}\ \dot{6}}\ \underline{\dot{7}\ 1}\ \underline{2\ 3}\ \underline{4\ 5} \mid \underline{6\ 7}\ \underline{\dot{1}\ \dot{2}}\ \overset{\vee}{\underline{\dot{3}\ \dot{2}}}\ \underline{\dot{1}\ 7} \mid \underline{6\ 5}\ \underline{4\ 3}\ \underline{2\ 1}\ \underline{\dot{7}\ \dot{6}} \mid \overset{\vee}{5}\ -\ -\ - \mid
$$

$$
\underline{\dot{6}\ \dot{7}}\ \underline{1\ 2}\ \underline{3\ 4}\ \underline{5\ 6} \mid \underline{7\ \dot{1}}\ \underline{\dot{2}\ \dot{3}}\ \overset{\vee}{\underline{\dot{2}\ \dot{1}}}\ \underline{7\ 6} \mid \underline{5\ 4}\ \underline{3\ 2}\ \underline{1\ \dot{7}}\ \underline{\dot{6}\ \dot{5}} \mid 6\ -\ -\ - \mid
$$

$$
\underline{\dot{7}\ 1}\ \underline{2\ 3}\ \underline{4\ 5}\ \underline{6\ 7} \mid \underline{\dot{1}\ \dot{2}}\ \underline{\dot{3}\ \dot{2}}\ \overset{\vee}{\underline{\dot{1}\ 7}}\ \underline{6\ 5} \mid \underline{4\ 3}\ \underline{2\ 1}\ \underline{\dot{7}\ \dot{6}}\ \underline{\dot{5}\ \dot{6}} \mid 7\ -\ 1\ - \parallel
$$

运指训练—中低音区

引言：本节课的目标是通过中低音区几个音的转换，初步建立口风松弛与凝聚的意识；建立手指的灵活度和手指与音孔的亲和度，为演奏旋律打好基础。

一、运指训练对于初学者的重要性

回顾我们学习的历程，从不能吹响到现在已经能熟练地吹奏筒音作 **5** 指法的音阶了，这是一个很好的开始，迈出了通往成功的第一步。

运指训练对于初学者入门非常重要，这也是很多初学箫友和进行教学的老师忽视的环节。初学者刚刚吹响箫，手指和口风与箫的默契程度还远远不够，所以经常会出现时而 **5** 吹不响、时而 **5̇** 吹不响等状况。不要急躁，运指训练就是为了解决这些问题的，通过反复练习一些音程组合，从而加强人与箫的熟练度与亲和度，久而久之就会形成一种强化记忆而转化为反射机能，到那时候我们吹箫就能随心所欲了。

二、运指的要领

运指的要领总结为八个字：高抬、轻落、弹性、果断。

高抬即手指离开音孔时的状态，所谓高也是相对的，不要过分，高抬的目的是给手指一个延展的空间，为手指下落按音做铺垫。

轻落即手指按闭音孔动作要轻柔，切不可用蛮力，按严即可。过度用力会导致手指僵硬，吹一会就会很累。

弹性即手指在演奏时的状态，无论是抬起还是落下，手指都是呈一种微微有弧度的形状，这样能充分释放手指的灵活度。

果断即抬指或落指时手指与箫接触并发声的反应时间，这是在洞箫演奏中非常重要的因素，直接关系到旋律的表达、音色的纯净度等。

三、箫的音区与声音特点

1. 箫的音区

为了方便学习与交流，我们通常把箫分为低音区、中音区、高音区和超高音区。

2. 声音特点

低音区：包含的音符为 $\underset{.}{5}$、$\underset{.}{6}$、$\underset{.}{7}$，声音低沉浑厚，使用较多。

中音区：包含的音符为 1、2、3、4、5、6、7，声音甜美灵秀，使用最多。

高音区：包含的音符为 $\dot{1}$、$\dot{2}$、$\dot{3}$、$\dot{4}$，声音通透空灵，使用较多。

超高音区：包含的音符为 $\ddot{5}$、$\ddot{6}$、$\ddot{7}$、$\ddot{1}$，声音尖锐有穿透力，仿佛是一闪而过的灵感，无法长时间存在但也确实存在，是旋律中的点睛之笔，较少使用。

四、练习曲

练习曲 1

$1 = G$ $\frac{4}{4}$ (G调箫筒音作 $\underset{.}{5}$)

于海力 曲

练习曲 2

$1 = G$ $\frac{4}{4}$ (G调箫筒音作 $\underset{.}{5}$)

于海力 曲

长 音

> 引言：通过前面课程的学习，我们已经掌握了箫的基本指法，本课我们学习长音，掌握正确演奏长音的方法，为以后演奏长乐句打好基础。

一、认识长音

1. 什么是长音

在乐谱中，时值较长的音都可以称为长音，通常以三拍、四拍或跨小节的形式呈现。

2. 长音的重要性

长音对任何一种吹管乐器来说都是最重要的基础练习之一，是每天都要完成的基本功课。长音练习不仅能使我们迅速地掌握洞箫各音区的切换，还有助于我们做到以下几点：

①练就出悠长深邃的气息；

②强化音准的意识；

③塑造音色记忆。

以上三点是演奏洞箫时旋律表达的核心，分别是气息、音准和音色，而每天必须的长音练习，是达到以上目标的有效方法。

二、如何练习长音

对于刚入门的学习者来说，长音只需要做到"满吹、满收"就好，意思是饱满地把一个音尽可能吹长，收尾的时候用舌头切断气流即可，做到音头清晰、饱满、不含混，中段平稳保持，音尾音高不掉，果断地结束整个音。

对于有一定演奏基础的学习者，在练习长音时，可以有意识地加入强弱的变化，可以遵循中强、强、渐弱的规律来尝试。长音刚吹出时，可以吹得稍强，中段也可以再强一些，到收尾时渐渐变弱。这只是一种推荐的练习方式，并不是唯一的，在实际处理乐曲时，也不用"生搬硬套"这个规律。

三、练习曲

练习曲 1

1 = G $\frac{4}{4}$ (G调箫筒音作 $\underline{5}$)

于海力 曲

| 1 - - - | V 2 - - - | V 3 - - - | V 4 - - - | V 5 - - - | V 6 - - - | V 7 - - - |

| 6 - - - | V 5 - - - | V 4 - - - | V 3 - - - | V 2 - - - | V 1 - - - | 1 - - - ‖

连线中的两个音不要中断。

练习曲 2

1 = G $\frac{4}{4}$ (G调箫筒音作 $\underline{5}$)

于海力 曲

| $\underline{5}$ - - - | $\underline{5}$ - - - | 6 - - | 6 - - - | 7 - - | 7 - - - | 1 - - | 1 - - - |

| 2 - - - | 2 - - - | 3 - - | 3 - - - | 4 - - | 4 - - - | 5 - - | 5 - - - ‖

练习曲 3

1 = G $\frac{4}{4}$ (G调箫筒音作 $\underline{5}$)

于海力 曲

| 5 - - - | 5 - - - | 6 - - | 6 - - - | 7 - - | 7 - - - | $\dot{1}$ - - | $\dot{1}$ - - - |

| $\dot{2}$ - - - | $\dot{2}$ - - - | $\dot{3}$ - - | $\dot{3}$ - - - | $\dot{2}$ - - | $\dot{2}$ - - - | $\dot{1}$ - - | $\dot{1}$ - - - ‖

八　度

> 引言：八度训练是所有管乐器的必修课，吹好八度音可以轻松演奏旋律中两个较大跨度的音，同样也是为旋律塑造打好基础。

一、八度的概念

音名相同但音高相差一个纯八度的音叫做八度音，简称八度。例如在洞箫的演奏体系中 $\underset{\cdot}{5}$ 5、$\underset{\cdot}{6}$ 6、$\underset{\cdot}{7}$ 7、1 $\dot{1}$、2 $\dot{2}$、3 $\dot{3}$、4 $\dot{4}$、5 $\dot{5}$、6 $\dot{6}$ 等这些组合都称之为八度。

二、为什么要进行八度训练

两个八度音代表两个不同的音区，以 $\underset{\cdot}{5}$、5 为例，先吹出 $\underset{\cdot}{5}$ 音，口风状态是相对松散的，紧接着吹出 5 音，需要我们瞬间改变口风状态，由松散变得紧缩，同时呼出的气流也由缓变急。不断持续这种训练，有助于我们强化口风的记忆，使其形成一种条件反射，在演奏大跨度的旋律音时也能够从容不迫。

三、练习曲

练习曲 1

$1 = G$ $\frac{4}{4}$（G调箫筒音作 $\underset{\cdot}{5}$ ）

于海力 曲

$\underset{\cdot}{5}$ - 5 - | $\underset{\cdot}{6}$ - 6 - | $\underset{\cdot}{7}$ - 7 - | 1 - $\dot{1}$ - | 2 - $\dot{2}$ - | 3 - $\dot{3}$ - |

$\dot{2}$ - 2 - | $\dot{1}$ - 1 - | 7 - $\underset{\cdot}{7}$ - | 6 - $\underset{\cdot}{6}$ - | 5 - $\underset{\cdot}{5}$ - | $\dot{1}$ - 1 - ‖

练习曲 2

1 = G $\frac{4}{4}$ (G调箫筒音作 $\underset{\cdot}{5}$)

于海力 曲

$\underset{\cdot}{5}$ 5 $\underset{\cdot}{5}$ - | $\underset{\cdot}{6}$ 6 $\underset{\cdot}{6}$ - | $\underset{\cdot}{7}$ 7 $\underset{\cdot}{7}$ - | 1 $\dot{1}$ 1 - | 2 $\dot{2}$ 2 - |

3 $\dot{3}$ 3 - | 2 $\dot{2}$ 2 - | 1 $\dot{1}$ 1 - | $\underset{\cdot}{7}$ 7 $\underset{\cdot}{7}$ - | 1 $\dot{1}$ 1 - ‖

练习曲 3

1 = G $\frac{2}{4}$ (G调箫筒音作 $\underset{\cdot}{5}$)

于海力 曲

1 2 3 4 | 5 1 | $\dot{1}$ 7 6 | 5 4 3 5 | 1 $\underset{\cdot}{5}$ | 5 6 5 | 4 3 2 1 | $\underset{\cdot}{7}$ 1 | 2· 3 |

2 1 $\underset{\cdot}{7}$ $\underset{\cdot}{6}$ | $\underset{\cdot}{5}$ $\underset{\cdot}{6}$ $\underset{\cdot}{7}$ | 1 1 | 1 - | 5 - | $\underset{\cdot}{6}$ 5 6 7 | $\dot{1}$ 5 | 5 - | 4 - |

3 2 3 4 | 7 3 | 3 - | 1 $\dot{1}$ 7 | 6 5 6 7 | $\dot{1}$ $\dot{3}$ | $\dot{2}$ $\dot{4}$ | $\dot{6}$ - | $\dot{6}$ - |

$\dot{1}$ 5 $\dot{4}$ $\dot{2}$ | $\dot{1}$ 7 6 5 | 4 2 3 1 | $\underset{\cdot}{7}$ - | $\underset{\cdot}{6}$ $\underset{\cdot}{7}$ 1 | $\dot{1}$ $\dot{1}$ | $\dot{1}$ - | $\dot{1}$ - ‖

1 $\dot{1}$ 7 6 5 | 4 3 2 1 | 2 1 $\underset{\cdot}{7}$ $\underset{\cdot}{6}$ | $\underset{\cdot}{5}$ 5 6 7 1 | 2 3 4 5 6 7 $\dot{1}$ $\dot{2}$ | $\dot{3}$ $\dot{4}$ $\dot{5}$ $\dot{6}$ |

$\dot{3}$ $\dot{2}$ $\dot{1}$ 7 6 5 4 3 | 2 1 $\underset{\cdot}{7}$ $\underset{\cdot}{6}$ | $\underset{\cdot}{5}$ 5 | $\underset{\cdot}{6}$ 6 $\underset{\cdot}{7}$ 7 | 1 $\dot{1}$ $\dot{3}$ $\dot{2}$ $\dot{1}$ 7 |

6 5 4 3 2 1 $\underset{\cdot}{7}$ $\underset{\cdot}{6}$ | $\underset{\cdot}{5}$ 5 | $\underset{\cdot}{6}$ 6 $\underset{\cdot}{7}$ 7 | 1 $\dot{1}$ $\dot{1}$ - | $\dot{1}$ - ‖

如何演奏旋律

> 引言：经过前五课的铺垫，我们现在能够轻松把箫吹响，并能准确地演奏各个音区的音，而洞箫最大的魅力在于悠长而深邃的旋律，我们前面所做的一切都是为了更好地演奏旋律做铺垫的，本课我们将进入旋律的学习。

一、旋律的概念

由若干个音按照一定的节奏和调式关系组合在一起，就是旋律，旋律通常以乐句为单位。多个乐句组合成乐段，若干个乐段组合成一首乐曲。我们所吹的任何一段歌曲或者乐曲，都属于旋律。

二、如何演奏旋律

1. 准确唱谱

在演奏旋律之前，我们要先准确地唱出乐谱。唱谱的目的是要了解旋律，让旋律在大脑中先有一个初步的构建，如果是耳熟能详的曲目，也可以反复多听原唱（奏）。

2. 合理断句与换气

在演奏时合理的断句与换气，对于演奏旋律是非常重要的。如果是一首歌曲，我们可以参照原唱的断句来进行换气；如果是一首纯洞箫曲，一般会在乐谱中标出换气符号，若没有标注，则可以参照原版演奏进行断句与换气。

3. 遵循准确、连贯、饱满三原则

在演奏单个乐句时，我们要遵循准确、连贯、饱满的原则。

准确指的是节奏节拍要准确、音高要准确（即保证音准）。虽然箫是固定音高乐器，但受气息的影响也会造成不同程度的升高与降低，初学者由于气息不稳，通常会把音吹得偏低一些。

连贯指的是乐曲整体的连续性，主要体现在音与音之间的连续性要紧密，乐句之间换气时的停顿时间不要过长。

饱满指的是在气息的驱动下获得的饱满音色。关于音色，大家一定要确立一个观念，箫的音色好

坏只有一小部分取决于材料，主要还是靠吹来实现。这对于初学者来说可能会有些难度，没关系，只要有这种饱满的意识，通过不断的练习终会实现。

三、练习曲

练习曲 1

1 = G 4/4 （G 调箫筒音作5）

于海力 曲

练习曲 2

1 = G 4/4 （G 调箫筒音作5）

于海力 曲

四、吹奏小乐曲

四季歌

1 = G 4/4 （G 调箫筒音作5）

日本民歌

气息训练

> 引言：气息是一切管乐器的基础，学会正确的气息使用方法能为演奏旋律提供坚实的动力保证，本课将带领大家学习在洞箫演奏中如何自如地呼吸、换气等。

一、气息的重要性

气息是所有管乐器演奏的动力源泉，是乐器声音质量的"推动力"，因此在古代音乐理论中，就有了"气动则声发"的形象描述。看似简单的吸气与呼气，实则决定着吹奏者整体演奏状态的好坏，"气不足则音虚"，说的就是这个道理。需要强调的是，气息的重要性不仅仅在于它能够体现出我们在演奏某个乐句时气够不够用，更重要的是它能体现出乐曲整体演奏中的"气韵"所在，而"气韵"最直接的表达方式就是强弱的处理，而强弱处理的关键就在于气息。

二、呼吸方法讲解

如果说气息是洞箫演奏的动力源，那么科学的呼吸则是气息运用的基石。

1. 腹式呼吸法

在洞箫的演奏体系中，目前比较推崇的是腹式呼吸法。

所谓腹式呼吸法，往往会被很多人曲解，认为要把气吸到腹部。其实这是不科学的，人吸进胸腔的空气永远都是在肺部，腹部只是起到一个辅助作用。

在讲解演奏中的呼吸之前我们先做一个深呼吸的运动。

当我们做深呼吸的时候，你会发现吸气时小腹是鼓起来的，把气呼出时，小腹随之收缩。

而演奏时我们只需把这种吸气的时间缩短，把呼气的时间放长就可以了。气依然是吸到肺部，而腹部所起到的作用是帮助肺部把气吸入得更多，保持的时间更长。

2. 吸气呼气要点详解

（1）吸气

吸气时，舌头平放，嘴巴微微张开，口鼻迅速同时吸气，横膈膜扩张，腹部有扩张感，但要自然一些。气也不用吸得太满，不要吸得"气鼓鼓"，达到"紧绷绷"就可以了。

（2）呼气

呼气的质量直接影响到音色的质感，呼气时，要特别注意气的平稳、均匀、舒缓，这样吹出的音色就会纯净、扎实。最重要的一点是不要将气呼尽，要留一点气，这样才能使下一次吸气更加从容。

在这里和大家分享一个检验气息的方法：准备一张纸条，放在离嘴巴约10厘米的地方，将气吐出，吹动纸条。纸条若能平稳地保持一个角度达一定的时间（一般要求8秒以上），你的气息就算是比较平稳的。若是纸条一高一低，晃动的幅度很大，就说明还需要加强练习。

三、练习曲

练习曲1

1 = G 4/4（G调箫筒音作 5）

于海力 曲

1 = G 4/4 (G调箫筒音作 5̣) 于海力 曲

i - - 2̇ | 3̇ 2̇ 3 - 2̇ i̇ | 2̇ - - 6 | i̇ - - ∨ | 6 - - 6 5 | 6 - - i̇ 6 |

5 - - 2 3 | 5 - - ∨ | 3 - - 5 i̇ | 6 - - 5 6 | 5 - - 3 5 |

2 - - ∨ 5̣ 6̣ | 1 - - 2 3 | 2 - - ∨ 2̇ 1̇ | 6̣ - - 5̣ 6̣ | 1 - - - ‖

四、吹奏小乐曲

樱 花

1 = G 4/4 （G调箫筒音作 5̣） 日本民谣

缓慢、宁静地

6 6 7 - ∨ | 6 6 7 - ∨ | 6 7 i̇ 7 | 6 7 6 4 - ∨ | 3 1 3 4 | 3 3 1 7̣ - ∨ |

6 6 7 - ∨ | 6 6 7 - ∨ | 6 7 i̇ 7 | 6 7 6 4 - ∨ | 3 1 3 4 |

3 3 1 7̣ - ∨ | 6 6 7 - ∨ | 6 6 7 - ∨ | 3 4 7 6 4 | 3 - - - ‖

43

第八天

运指训练—中高音区

> 引言：本课学习的目的是通过不同音区的转换训练结合气息，并继续强化口风松弛与凝聚的意识，同时继续加强手指灵活度的训练。

一、如何演奏高音区

高音区的音包括 $\dot{1}$、$\dot{2}$、$\dot{3}$、$\dot{4}$，这些音的演奏是初学洞箫的朋友比较难跨越的一道屏障，容易出现经常吹不响或者虽然吹响但保持不住的现象。造成这种现象的无非是两个原因，口风不够收缩或气息的流速不够急。多练高音区的长音是一个很好的提高手段。

二、如何演奏中音区

中音区的音包括 1、2、3、4、5、6、7，这些音在洞箫演奏中应用最多，其音色甜美、中庸平和。对于初学者而言，4、5、6、7 四个音比较难吹。其中 4 通常容易吹低，这是由于气息不稳造成的；而 5、6、7 三个音比较接近高音区，也不容易吹好。在演奏这三个音的时候，大家要有意识地收紧口风，以免造成"掉音"。

三、练习曲

练习曲 1

1 = G $\frac{4}{4}$ (G调箫筒音作 $\underline{5}$)

于海力 曲

1 = G $\frac{4}{4}$ （G调箫筒音作5）

于海力 曲

‖: 5 3 2 1 　 3 2 1 6 　 2 1 6 5 　 1 6 5 3 ｜ 6 5 3 2 　 5 3 2 1 　 3 2 1 6 　 2 1 6 5 ｜

6 1 2 3 　 1 2 3 5 　 2 3 5 6 　 3 5 6 1 ｜ 5 6 1 2 　 6 1 2 3 　 1 2 3 5 　 2 3 5 6 :‖

四、吹奏小乐曲

四季歌

1 = G $\frac{4}{4}$ （G调箫筒音作5）

日本民歌

3 　 3 2 1 2 1 7 ｜ 6 　 6 　 6 － ｜ 4 　 4 3 2 1 2 4 ｜ 3 － － － ｜

4 　 4 3 2 　 2 4 ｜ 3 　 3 1 6 　 1 ｜ 7 　 3 3 2 1 7 1 ｜ 6 － － － ‖

鸿 雁

1 = G $\frac{4}{4}$ （G调箫筒音作5）

乌拉特民歌

3 　 1 6 5 － ｜ 5 　 6 1 6 － ｜ 6 　 5 3 1 2 5 3 ｜ 2 2 2 － － ｜

5 　 6 1 6 － ｜ 2 3 1 6 5 － ｜ 3 　 1 6 5 6 3 ｜ $\frac{1}{7}$ 6 － － － ‖

音准和音色

> 引言：经过前面课程的学习，相信大家已经能够熟练驾驭一段旋律了，但要将旋律吹得具有音乐美感，首先要从音准开始练起。

一、音准

音准在音乐中是一个非常重要的因素，任何旋律脱离了音准都会变得刺耳难听，无论是歌唱还是演奏。

音准在洞箫上的体现主要有两个方面：一是器材音准，二是演奏音准。想要吹出动人的旋律，二者缺一不可。

1. 器材音准

器材音准指的是箫本身的音准，而箫本身又存在两个音准标准。其一是绝对音准，指的是箫所发出的无论哪个音都能够和钢琴或者调音器的标准音高完全吻合。其实这只是一个美好的幻想，受材料、温度等因素的影响，基本不可能做出恒定标准音高的乐器。其二是相对音准，指的是箫所发出的音在音程关系上是融合的，即使比标准音高统一高或低几个音分都没有关系。

2. 演奏音准

演奏音准指的是在演奏过程中通过合理的指法运用、扎实的气息来达到一种理想的音准状态。同理，若演奏的功夫不够，或者演奏者的听力达不到辨别音准的能力，即使手里有一把音准非常好的箫，吹的音也同样会不准，非常别扭。

音准问题在初学者身上表现的是非常明显的，即使有的曲子吹得已经很熟练了，节奏也比较准确，但就是听起来别扭，其实这就是很多音的音高被人为地演奏低或高了。洞箫虽然属于固定音高乐器，但如果气息不够或过猛，每个音吹低或高几个音分也是经常存在的。

音准没有太有针对性的、机械化的训练，唯一的办法就是多听、多练、多对比，让我们的耳朵变得敏感，从而使音准意识逐渐在大脑内形成，久而久之形成一种下意识的修正。

二、音色

音色体现在洞箫上的空间非常大，主要包含两个方面，即器材音色和演奏音色。

器材音色就是箫本身特有的音色，受竹材因素和制作者水平的限制。

演奏音色通俗的理解就是相同的箫不同的人吹出来音色是不同的，只要不是喑哑、晦涩的声音，音色好坏的标准是凭借演奏者和听者主观的判断，有人喜欢清幽古朴的音色，有人喜欢金属质感的共鸣音色等等，不一类举。

笔者认为，我们不需要刻意去追求某种音色，只要做到低音低沉、中音甜美、高音通透就非常好了。演奏的重心应该更多地被放在音乐本身的情绪表达上，吹出洞箫该有的那种出尘豁达的质感。

三、吹奏小乐曲

嘎达梅林

1 = G 4/4 (G调箫筒音作5)

蒙古族民歌
安波　整理

红河谷

1 = G 4/4 (G调箫筒音作5)

加拿大民歌

注意：原曲中有 ♭6 音出现，为便于洞箫初学者练习，可以用 6 音代替。

入门阶段的总结

> 引言：能够按照前文所讲循序渐进学到此章节的朋友，恭喜你已经踏入了洞箫演奏的精彩世界。此时的你已经能用箫来演奏一些难度不大的小曲子了，这是一个好的开始，这也是笔者为什么用大篇幅的章节来强化入门阶段的初衷。万事开头难，从我们迷恋上箫，到下定决心要学箫，到吹响，再到能磕磕巴巴吹出一首小曲，这个过程写在教程中区区几万字，但在实际学习中要付出很多，可喜的是你们做到了。

一、入门常见问题及解决办法

1. 任何音都吹不响

遇到这种情况极有可能是角度问题，这时需要仔细检查箫身与嘴唇的角度，并将箫尾做出上下小幅度的调整，直到声音发出。还有一个办法是将箫头与下嘴唇的接触位置做微调，最后感受气流呼出的角度是否过高或者过低。

还有一种可能是按孔不严，任何一个应该按闭的手指如果漏风，就会出现吹不响或者声音怪异的情况。

2. 筒音作 5 不易吹响

对于初学者来说，筒音吹不响是很正常的事情，因为筒音通过改变口风可以发出低、中、高音和一个泛音四个音。不要气馁，不断地加强练习，体会口风的变化，这个问题就会迎刃而解。

3. 单音易吹响，连接起来的音吹不响

这是典型的缺乏运指训练的表现，唯一的解决办法就是多练。

4. 高音吹不好

高音区是初学者的一处硬伤，练习时要在气息烘托的基础上仔细体会口风的变化（音越高口风越细）和呼气的流速（音越高流速越急），多练习高音的长音是个很好的解决办法。

5. 声音涩、气短、旋律不连贯

声音涩、气短是初学阶段都会出现的问题，这都是口风的塑造和气息不到位造成的，解决办法还

是多练习。关于旋律不连贯的问题，除去个人乐感的因素，无非是旋律不熟、手指不灵活，断句错误造成的。

综上所述，大家不难发现，勤奋的练习是吹好箫的一个必须具备的因素。除此之外，多听、多体会、多向高手请教也能起到事半功倍的效果。

二、吹奏小乐曲

茉莉花

1 = G 2/4 （G调箫筒音作 5̣）

江苏民歌

3 2 3 5　6 5 1̇ 6 ｜ 5 3 5　6∨ ｜ 1̇ 2̇ 3̇　2̇ 1̇ 6 1̇ ｜ 5　0 ｜ 5 3 5　6 ｜

1̇ 2̇ 3̇　1̇ 6 5∨ ｜ 5 2　3 5 3 2 ｜ 1 6̣ 1· ｜ 3 2 1　2· 3 ｜ 5 6 1̇　6 5 ｜

5 3 2　3 5 3 2 ｜ 1 2 6̣　1∨ ｜ 2· 3　1 2 1 6 ｜ 1 6 5̣· ｜ 3 2 1　2· 3 ｜

5 6 1̇　6 5∨ ｜ 5 3 2　3 5 3 2 ｜ 1 2 6̣　1 ｜ 2· 3∨ 1̇ 2̇ 1 6 ｜ 5 6 1̇ 3̇ 2̇ 1̇ 6 1̇ ｜ 5 − ‖

送 别

1 = G 4/4 （G调箫筒音作 5̣）

J.P. 奥德威 曲

5 3̲ 5̲ 1̇　1̇ − ｜ 6 1̇ 5　5∨ ｜ 5 1̲ 2̲ 3̲　2̲ 1 ｜ 2 − 0 0 ｜ 5 3̲ 5̲ 1̇· 7 ｜

6 1̇ 5　5 − ｜ 5 2̲ 3̲ 4· 7̲ ｜ 1 − 0 0 ｜ 6 1̇ 1̇　1̇ −∨ ｜ 7 6̲ 7̲ 1̇　1̇ −∨ ｜

6̲ 7̲ 1̲̇ 6̲ 6̲ 5̲ 3̲ 1̲ ｜ 2 − 0 0 ｜ 5 3̲ 5̲ 1̇· 7̲ 6̲ 1̲̇ 5　5 − ｜ 5 2̲ 3̲ 4· 7̲ ｜ 1 − − − ‖

49

第十一天

筒音作 2 指法学习

引言：从第十一天开始，大家就进入了技巧阶段的学习，通过前面十天的基础入门学习，相信大家都已经建立了充分的学习信心。从本课开始，我们将一步步学习洞箫演奏的各种常用技巧和指法，演奏技艺也会得到进一步的提升，希望大家多多体会、勤于练习。

一、了解筒音作 2 指法

在学习新指法之前我们要先明确一个知识概念，箫演奏中所有的指法变换都是在改变调性的基础上建立的，箫本身的音高并没有改变。

筒音作 2 指法，顾名思义就是全按作 2，此指法在调式中的低音更加完善，适合演奏大部分歌唱性较强的曲目，并且此指法完美解决了筒音作 5 指法无法做到的 2 5、3 5 之间的圆滑过渡。

二、筒音作 2 指法详解

1. 指法表（如图 15 所示）

	$\underset{\cdot}{2}$	$\overset{\cdot}{3}$	$\overset{\cdot}{4}$	$\overset{\cdot}{5}$	$\overset{\cdot}{6}$	$\overset{\cdot}{7}$	1	2	3	4	5	6	7	$\overset{\cdot}{1}$	$\overset{\cdot}{2}$	$\overset{\cdot}{3}$
箫 头																
第八孔	●	●	●	●	●	●	○	○	●	●	●	●	●	○	○	●
第七孔	●	●	●	●	●	○	●	●	●	●	●	●	○	●	●	●
第六孔	●	●	●	●	●	●	●	●	●	●	●	●	●	●	●	●
第五孔	●	●	●	●	○	●	●	●	●	●	○	○	●	●	●	○
第四孔	●	●	●	○	○	○	○	○	●	●	○	○	○	●	○	○
第三孔	●	●	●	○	○	○	○	○	○	○	○	○	○	●	○	○
第二孔	●	●	○	○	○	○	○	○	○	●	○	○	○	○	○	○
第一孔	●	○	○	○	○	○	○	●	○	○	○	○	○	●	○	●
箫 尾																

图 15　筒音作 2 指法表

2.各音按音要点及示范图

（1）$\underset{\cdot}{2}$音

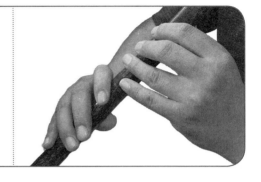

在吹奏"$\underset{\cdot}{2}$"音时，手指按闭全部音孔。

（2）$\underset{\cdot}{3}$音

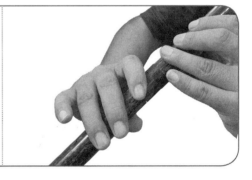

在吹奏"$\underset{\cdot}{3}$"音时，手指按闭第二、三、四、五、六、七、八孔，开放第一孔。

（3）$\underset{\cdot}{4}$音

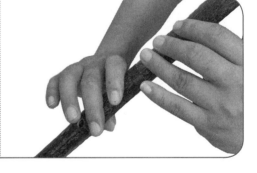

在吹奏"$\underset{\cdot}{4}$"音时，手指按闭第三、四、五、六、七、八孔，开放第一、二孔。

（4）$\underset{\cdot}{5}$音

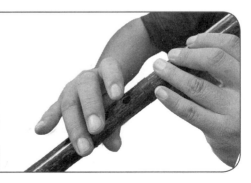

在吹奏"$\underset{\cdot}{5}$"音时，手指按闭第二、五、六、七、八孔，开放第一、三、四孔。

（5）6̣音

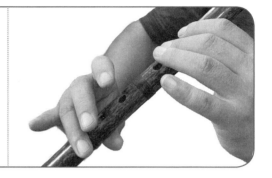

第八孔（箫背面）

在吹奏"6̣"音时，手指按闭第二、六、七、八孔，开放第一、三、四、五孔。

（6）7̣音

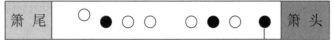

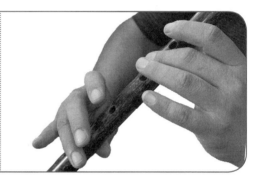

第八孔（箫背面）

在吹奏"7̣"音时，手指按闭第二、六、八孔，开放第一、三、四、五、七孔。

（7）1音

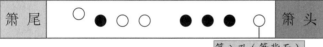

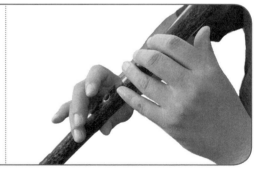

第八孔（箫背面）

在吹奏"1"音时，手指按闭第二、五、六、七孔，开放第一、三、四、八孔。

（8）2音

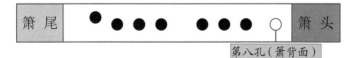

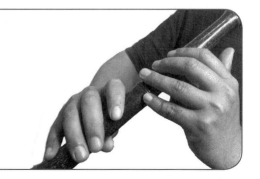

第八孔（箫背面）

在吹奏"2"音时，手指按闭第一、二、三、四、五、六、七孔，开放第八孔。

（9）3 音

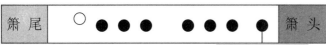
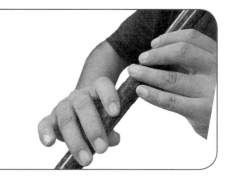

第八孔（箫背面）

在吹奏"**3**"音时，手指按闭第二、三、四、五、六、七、八孔，开放第一孔。

（10）4 音

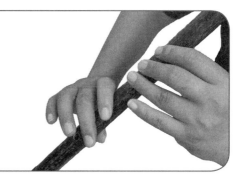

第八孔（箫背面）

在吹奏"**4**"音时，手指按闭第三、四、五、六、七、八孔，开放第一、二孔。

（11）5 音

第八孔（箫背面）

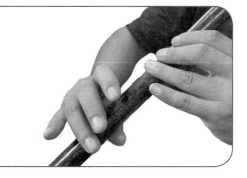

在吹奏"**5**"音时，手指按闭第二、五、六、七、八孔，开放第一、三、四孔。

（12）6 音

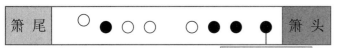
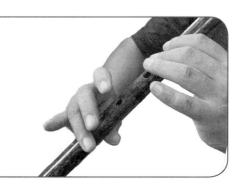

第八孔（箫背面）

在吹奏"**6**"音时，手指按闭第二、六、七、八孔，开放第一、三、四、五孔。

（13）7 音

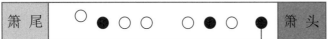

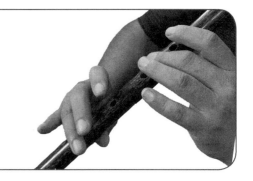

在吹奏" **7** "音时，手指按闭第二、六、八孔，开放第一、三、四、五、七孔。

（14）i 音

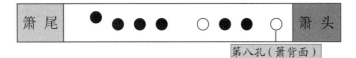

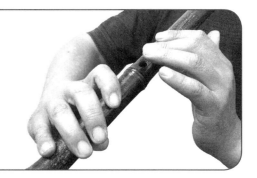

在吹奏" **i** "音时，手指按闭第一、二、三、四、六、七孔，开放第五、八孔。

（15）2̇ 音

在吹奏"**2̇**"音时，手指按闭第二、五、六、七孔，开放第一、三、四、八孔。

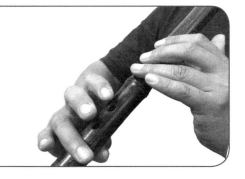

（16）3̇ 音

在吹奏"**3̇**"音时，手指按闭第一、二、六、七、八孔，开放第三、四、五孔。

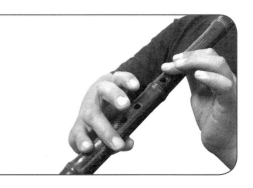

三、练习曲

练习曲 1

1 = C 4/4 (G调箫筒音作2)

于海力 曲

1　2　3　4｜5 - - -｜6　7　i　- ｜i　7　6　5｜

4 - - -｜3　2　1　- ｜1 2 3 4 5 6 7 i｜i - - -‖

练习曲 2

1 = C 4/4 (G调箫筒音作2)

于海力 曲

2 3 4 5 6 7｜1　3　2　-ᵛ｜2 3 4 3 2 1 7 6｜7 7 1 6 -ᵛ｜

6 7 1 7 6 5 4 3｜2　3　6　-ᵛ｜6· 7 1　4｜3 - - 3ᵛ｜

6 - 5　6｜7· 3 i -ᵛ｜i· 7 6　4 5｜3 - - 3ᵛ｜

2 - 4　6｜3· 1 3 -ᵛ｜2 1 7 6 7 3｜6 - - -：‖

55

低音与高音的塑造

> 引言：本课将为大家详细讲解洞箫在演奏低音与高音时如何准确地控制口风，吹出低沉浑厚的低音与通透明亮的高音，这也是很多初学箫的箫友一直困惑的问题。

一、洞箫的音高与口风的关系

口风，即吹奏时所呼出的气流，气流的粗细状态与流速影响着箫声音的高低和强弱。

箫的音高由低到高的变化相对应的口风也随之改变，音高越低，口风越粗，流速越缓；反之音高越高，口风越细，流速越急。

口风的塑造离不开合理的口型，前文所讲是略微笑状的 yu 的口型，当然，这不是一成不变的，也可以根据自己最舒服的口型姿态做调整，最核心的目的是在演奏时能够随心所欲地控制、改变口风的状态。

二、高音的塑造

高音是初学者的一道屏障，低音即使不浑厚可能还能吹响，而高音可能干脆就无法发出，这种现象肯定是口风和气息配合不好造成的。

吹奏高音时，口风必然是细的，音越高越细，流速也越快，这才符合声学逻辑。

细的口风可以通过收紧风门来实现，流速同样也是通过气息控制，高音的气息是相对收紧的，而气息的动力源 —— 腹部则紧绷且微微收缩。

三、强弱的变化

强弱变化是音乐产生律动感的关键因素，无论是大编制管弦乐团还是细腻如丝的洞箫独白，都无时无刻不在体现强弱的变化，有了强弱，乐句才有灵性，音乐才有血液。

洞箫声音的强弱也是通过口风配合气息来改变的。

以下要点简明扼要，请仔细体会：

低音弱吹：口风收紧，流速更缓。

低音强吹：口风放大，流速加快。

高音弱吹：口风极小，流速变缓，越缓越弱。

高音强吹：口风微放大，流速更急，越急越强。

四、练习曲

练习曲 1

$\frac{4}{4}$ (G调箫筒音作 $\underset{\cdot}{5}$)

于海力 曲

```
1  7  6  5 | 5 - - - | 6 - - - | 7 - - - | 1 - - - | 5 - - - | 1 - - - | 6 - - - | 2 - - - |

5 - - - | 6 - - - | 6 - - - | 5 - - - | 5 - - - | 6 - - - ‖
```

练习曲 2

$\frac{4}{4}$ (G调箫筒音作 $\underset{\cdot}{5}$)

于海力 曲

```
6  7  1̇  2̇ | 1̇ - - - | 2̇  3̇  4̇  3̇ | 2̇ - - - | 1̇ - - - | 1̇ - - - |

6  7  1̇  2̇ | 3̇ - - - | 2̇ - - - | 2̇ - - - | 1̇ - - - | 1̇ - - - ‖
```

练习曲 3

$\frac{4}{4}$ (G调箫筒音作 $\underset{\cdot}{5}$)

于海力 曲

```
5 - - - | 5 - - - | 6 - - - | 6 - - - | 7 - - - | 7 - - - | 1̇ - - - | 1̇ - - - |
渐强        渐弱

2̇ - - - | 2̇ - - - | 3̇ - - - | 3̇ - - - | 5̇ - - - | 5̇ - - - | 6̇ - - - | 6̇ - - - |

1̈ - - - | 1̈ - - - | 2̈ - - - | 2̈ - - - | 3̈ - - - | 3̈ - - - | 1̈ - - - | 1̈ - - - ‖
```

第十三天

手指的技巧——倚音

引言：从今天开始，我们将连续几天学习手指上的演奏技巧。手指技巧的运用，可以增加旋律韵味，丰富乐器表现力，使得演奏出来的旋律更加婉转生动。今天我们先来学习手指的第一个技巧——倚音。

一、倚音详解

1. 什么是倚音

倚音是器乐演奏中使用频率最高的装饰，在歌唱中也经常用到。倚音有时体现在乐谱中，有时全靠演奏者随性而为，它能使旋律变得婉转生动，富有韵律感。

倚音有前后之分，**前倚音**通常标记在某音的左上方以一个十六分小音符的形式呈现。以 $\frac{5}{6}$ 为例，演奏时要先短促地奏出这个十六分小音符 5，然后再连贯地奏出本音 6。**后倚音**多以赠音形式呈现，后文有详细讲解。

倚音演奏时所占的时值，是从本音中抽出来的，不能增加原有拍子的时值。

2. 倚音谱例

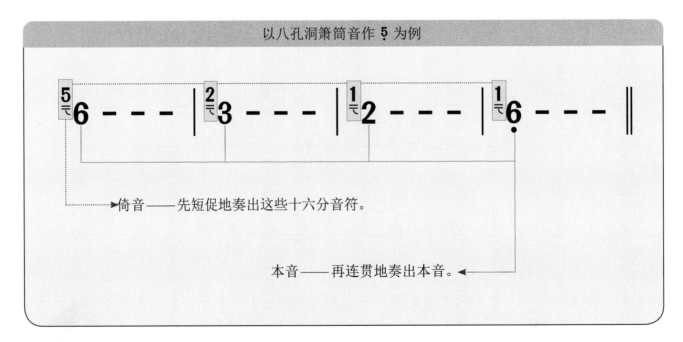

二、练习曲

练习曲 1

1 = G 4/4 (G调箫筒音作 5̣)

于海力 曲

$\overset{5}{\underset{\equiv}{6}}$ - - - | $\overset{6}{\underset{\equiv}{7}}$ - - - | $\overset{7}{\underset{\equiv}{1}}$ - - - | $\overset{1}{\underset{\equiv}{2}}$ - - - | $\overset{2}{\underset{\equiv}{3}}$ - - - | $\overset{3}{\underset{\equiv}{4}}$ - - - |

$\overset{4}{\underset{\equiv}{5}}$ - - - | $\overset{5}{\underset{\equiv}{6}}$ - - - | $\overset{6}{\underset{\equiv}{7}}$ - - - | $\overset{7}{\underset{\equiv}{1}}$ - - - | $\overset{1}{\underset{\equiv}{2}}$ - - - | $\overset{2}{\underset{\equiv}{3}}$ - - - ‖

练习曲 2

1 = C 4/4 (G调箫筒音作 2̣)

于海力 曲

3 5 5 3 $\overset{5}{\underset{\equiv}{6}}$ - | 6 - 6 7 7 5 $\overset{5}{\underset{\equiv}{3}}$ - - - | 2 3 5 3 $\overset{3}{\underset{\equiv}{2}}$ - | 2 3 6 5 $\overset{5}{\underset{\equiv}{6}}$ - | 6 - 6 1 2 3 |

$\overset{3}{\underset{\equiv}{2}}$ - - - | 5 3 2 1 $\overset{1}{\underset{\equiv}{2}}$ - | 3 5 5 3 $\overset{5}{\underset{\equiv}{6}}$ - | 6 - 1 6 5 3 | $\overset{5}{\underset{\equiv}{6}}$ - - - ‖

三、吹奏小乐曲

沂蒙山小调

1 = C 4/4 (G调箫筒音作 2̣)

李 林 曲

2 $\overset{3}{\underset{\equiv}{5}}$ 3 2 3 | 5 3 2 1 2 2 - | 2 $\overset{3}{\underset{\equiv}{5}}$ 2 3 5 | 3 2 1 6̣ 1 - |

1 $\overset{2}{\underset{\equiv}{3}}$ 2 3 5̣ | 2 7̣ 6̣ 5̣ 6̣ - | 1· 2 7̣ 6̣ 5̣ 3̣ | 5̣ - - - ‖

手指的技巧——叠音

> 引言：学习手指的技巧不是件容易的事情，但是一旦掌握手指上的技巧，却能使你的演奏效果有显著提升。今天要学习的是手指的第二个技巧——叠音。

一、叠音详解

1.什么是叠音

叠音是迅速开闭本音上方二度或三度音的演奏效果，具体方法是在本音的上方二度或三度的音孔上急速地开闭一下，例如用筒音作 $\underset{\cdot}{5}$ 指法吹奏 1 的叠音，迅速开闭第五孔即可。演奏符号记为"又"。叠音在传统箫曲中使用率很高，有一种起伏跌宕的感觉。

2.叠音谱例

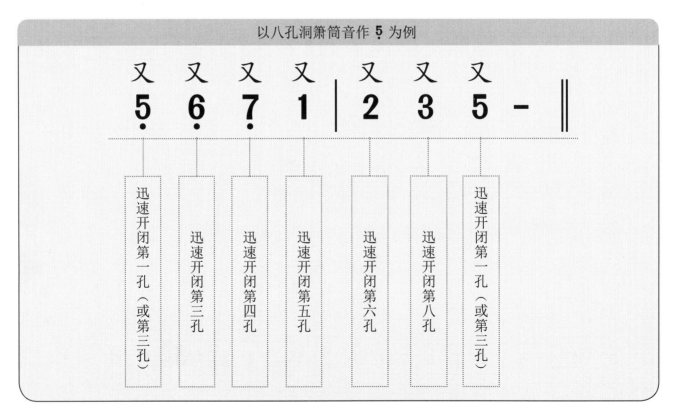

以八孔洞箫筒音作 $\underset{\cdot}{5}$ 为例

又	又	又	又	又	又	又	
$\underset{\cdot}{5}$	$\underset{\cdot}{6}$	$\underset{\cdot}{7}$	1	2	3	5	- ‖

迅速开闭第一孔（或第三孔）　迅速开闭第三孔　迅速开闭第四孔　迅速开闭第五孔　迅速开闭第六孔　迅速开闭第八孔　迅速开闭第一孔（或第三孔）

二、练习曲

练习曲 1

1 = G $\frac{4}{4}$ （G调箫筒音作5）

于海力 曲

$$\underset{\cdot}{5}\ \underset{\cdot}{5}\ \underset{\cdot}{6}\ \underset{\cdot}{6}\ |\ \underset{\cdot}{7}\ \underset{\cdot}{7}\ 1\ 1\ |\ 2\ 2\ 3\ 3\ |\ 5\ 5\ 6\ 6\ |\ 7\ 7\ \dot{1}\ \dot{1}\ |\ \dot{2}\ \dot{2}\ \dot{3}\ \dot{3}\ |$$

$$\dot{3}\ \dot{3}\ \dot{2}\ \dot{2}\ |\ \dot{1}\ \dot{1}\ 7\ 7\ |\ 6\ 6\ 5\ 5\ |\ 3\ 3\ 2\ 2\ |\ 1\ 1\ \underset{\cdot}{7}\ \underset{\cdot}{7}\ |\ \underset{\cdot}{6}\ \underset{\cdot}{6}\ \underset{\cdot}{5}\ \underset{\cdot}{5}\ ‖$$

练习曲 2

1 = C $\frac{4}{4}$ （G调箫筒音作2）

于海力 曲

$$\underset{\cdot}{2}\ \underset{\cdot}{3}\ \underset{\cdot}{4}\ \underset{\cdot}{5}\ |\ \underset{\cdot}{6}\ -\ -\ -\ |\ \underset{\cdot}{6}\ \underset{\cdot}{7}\ 1\ 2\ |\ 3\ -\ -\ -\ |\ 3\ 4\ 5\ 6\ |\ 7\ -\ -\ -\ |\ 5\ 5\ 3\ -\ |$$

$$3\ -\ -\ -\ |\ 3\ 4\ 3\ 2\ |\ 2\ -\ 2\ 4\ |\ 3\ 2\ 1\ -\ |\ \underset{\cdot}{2}\ \underset{\cdot}{3}\ \underset{\cdot}{4}\ \underset{\cdot}{6}\ |\ \underset{\cdot}{6}\ -\ -\ \underset{\cdot}{5}\ |\ \underset{\cdot}{6}\ -\ -\ -\ ‖$$

三、吹奏小乐曲

<h1 style="text-align:center">梅花三弄（节选）</h1>

1 = F $\frac{2}{4}$ $\frac{3}{4}$ （F调箫筒音作5）

古 曲

$$\underline{1}\ \underline{5}\ 5\ |\ 5\cdot\ \underline{3\ 2}\ |\ \underline{1}\ \underline{5}\ 5\ |\ 5\cdot\ \underline{3\ 2}\ |\ \underline{1\ 2}\ \underline{1\ 2\ 3}\ |\ \tfrac{3}{4}\ 5\ 5\ 5\ -\ |\ \tfrac{2}{4}\ 5\ \underline{6\cdot\ 5}\ |$$

$$\tfrac{3}{4}\ 3\ 3\ -\ |\ \tfrac{2}{4}\ 5\ \dot{1}\ |\ \underline{6\cdot\ 5}\ 3\ |\ 3\cdot\ 2\ |\ 1\cdot\ 2\ |\ \tfrac{3}{4}\ \underline{1}\ \underline{2\ 3}\ \underline{6}\ \underline{5}\ 5\ |$$

$$\tfrac{2}{4}\ 5\cdot\ \underline{3\ 2}\ |\ \underline{1}\ \underline{2\ 3}\ |\ 2\cdot\ \underline{3}\ 5\ |\ \underline{3\cdot\ 2}\ \underline{1}\ \underline{6}\ |\ 1\cdot\ \underline{6}\ \underline{1}\ |\ \underline{2}\ 1\cdot\ |\ 1\ -\ ‖$$

第十五天

手指的技巧——打音

引言：手指上的技巧或轻柔细缓，或干脆利落，不同的技巧展现出来的是完全不同的演奏效果。今天要学习的是手指的第三个技巧——打音。

一、打音详解

1. 什么是打音

打音，是笛箫特有的一种装饰技巧，多在连续吹奏相同音的时候作为断音来使用。例如乐曲中有两个 3 音连续出现，就可以使用打音技巧将两个 3 清楚地断开来。方法就是在这个音的下方音孔上急速地用手指打一下，演奏符号记为"扌"。以八孔箫筒音作 $\underset{.}{5}$ 为例，吹奏 1 的打音是打第四孔，吹奏 3 的打音是打第七孔，以此类推。

2. 打音练习要点

练习打音时，手指要"灵、准、稳"。"灵"是手指要灵活，打音孔要迅速有力，富有弹性，发音才能不死板；"准"是手指要打在音孔上，不能有虚音；"稳"是要求我们在运用打音时不能忽快忽慢，不能影响原曲节奏和速度。

3. 打音谱例

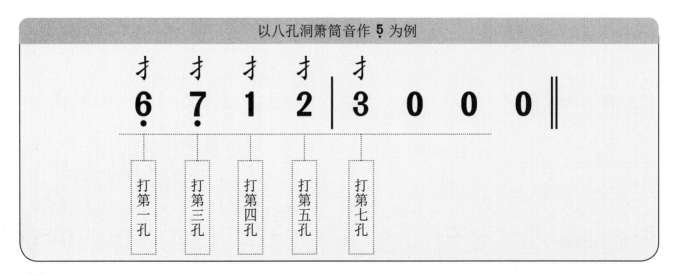

二、练习曲

练习曲 1

1 = G 4/4 (G调箫筒音作 5̣)

于海力 曲

6̣ 6̣ 7̣ 7̣ | 1 1 2 2 | 3 3 6 6 | 1̇ 1̇ 2̇ 2̇ |

3̣ 3̣ 2̣ 2̣ | 1̇ 1̇ 7 7 | 6 6 3 3 | 2 2 1 1 ‖

练习曲 2

1 = C 4/4 (G调箫筒音作 2̣)

于海力 曲

3̣ 3̣ 4̣ 4̣ | 5̣ 5̣ 6̣ 6̣ | 3 3 4 4 | 6 6 7 7 |

6 - 6 - | 7 - 7 - | 6 - 6 - | 5 - 5 - | 4 - 4 - | 3 - 3 - |

7̣ - 7̣ - | 6̣ - 6̣ - | 5̣ - 5̣ - | 4̣ - 4̣ - | 3̣ - 3̣ - | 2̣ - 2̣ - ‖

三、吹奏小乐曲

春江花月夜（节选）

1 = G 2/4 (G调箫筒音作 5̣)

古 曲

⁷6 6 1̇ 2̇ 6 | 5 - ∨ | ⁶5 5 6 1̇ 2̇ | 3 - ∨ | ²3 2 3 5 3 5 |

⁷6 6 1̇ 2̇ 3 | ∨ | ³²1̇ 2̇ 3 2̇ 1̇ 6 | 5· 1̇ | 6 1̇ 2̇ 6 1̇ 5 | 3 - ∨ |

²3 ⁷6 1̇ 5 6 5 3 | ³2 - ∨ | ²3 3 5 ⁷6 5 6 1 | 2 3 2 1 2 1 2 3 1 | ³2 - ‖

63

手指的技巧——颤音

> 引言：今天要学习的是手指的第四个技巧——颤音，颤音相对之前所学的叠音、打音而言要难练一些，它需要手指快速、均匀地颤动，是需要每天练习的内容之一。

一、颤音详解

1. 什么是颤音

颤音是洞箫演奏常用的一种手指技巧，它是通过本音和其上方的音快速、均匀地交替变化而产生的音乐效果。具体方法是在演奏一个音时，手指快速、均匀地在本音上方音的音孔颤动，演奏符号记为" tr ～～～ "。演奏颤音要注意本音与上方音在交替出现时要快速而干脆，两个音的时值应相同，切忌一长一短或一短一长。

在箫（笛）曲谱中短促的颤音有时会用波音" ～ "标记，有时会用不含波浪线的" tr "标记，在演奏波音" ～ "时速度可略慢，重点突出那种类似水波浮动的起伏感，而演奏" tr "要比波音演奏的快一些，突出手指的弹性。

2. 颤音谱例

（1）谱例一

注意：以上谱例仅仅是相对准确地用音符时值表达颤音的演奏效果，而在实际演奏时，由于旋律音的时值不同、强弱关系不同等因素会出现一些颤音效果的差异，有时短促，有时波动性更强。在练习名曲时，大家可以多听演奏家的处理，来模仿练习。

（2）谱例二

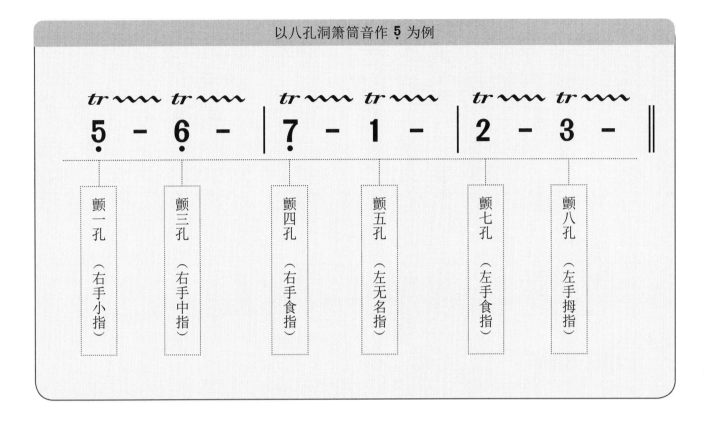

二、练习曲

练习曲 1

$1 = G$ $\dfrac{4}{4}$（G调箫筒音作 $\underset{\cdot}{5}$）

<div align="right">于海力 曲</div>

$\underset{\cdot}{5}$ - - - | $\underset{\cdot}{6}$ - - - | $\underset{\cdot}{7}$ - - - | 1 - - - | 2 - - - | 3 - - - | 5 - - - | 6 - - - |

7 - - - | $\dot{1}$ - - - | $\dot{2}$ - - - | $\dot{3}$ - - - | $\dot{2}$ - - - | $\dot{1}$ - - - | $\dot{1}$ - - - ‖

练习曲2

1 = G 4/4 (G调箫筒音作 $\underline{5}$)

于海力 曲

$\underline{5}$ 5 $\dot{6}$ 6 | $\dot{7}$ 7 1 1 | 2 2 3 3 | 5 5 6 6 | 7 7 $\dot{1}$ $\dot{1}$ ‖

$\dot{2}$ 2 $\dot{3}$ 3 | $\dot{2}$ $\dot{2}$ $\dot{1}$ $\dot{1}$ | 7 7 6 6 | 5 5 3 3 | 2 2 1 1 ‖

$\underline{5}$ 5 $\dot{6}$ 6 | $\underline{7}$ 7 1 $\dot{1}$ | 2 $\dot{2}$ 3 3 | $\dot{1}$ — — — | $\dot{1}$ — — — ‖

三、吹奏小乐曲

<p style="text-align:center">彩云追月</p>

1 = G 4/4 （G调箫筒音作 $\underline{5}$）

任光 整理

中速

$\underline{5}$· $\underline{6}$ 1 2 3 5 | 6 — — — ‖: $\underline{6}$ $\dot{1}$ 6 5 3 5 :‖ $\underline{6}$ $\dot{1}$ 6 5 3 5 6 | $\overset{\sim}{3}$ — — — ‖: 3 5 3 2 1 2 :‖

$\underline{3}$ 5 $\underline{3}$ 2 7 $\underline{5}$ 6 | 1 — — — | 1 2 3 6 5 3 | $\dot{1}$· 5 6 — | $\dot{1}$ 5 7 6 5 | 3 — — — |

2 3 5 2 3· 5 | 3· $\overset{\sim}{2}$ 6 — | 5 6 5 3 3 5 2 | 1 — — — ‖

手指的技巧——赠音

引言：今天要学习的是手指的第五个技巧——赠音。赠音在演奏传统箫曲时运用比较多，是笛箫特有的一种装饰技巧。

一、赠音详解

1. 什么是赠音

赠音又称为送音，是在本音结束时，迅速轻快地带出一个装饰性的、时值极短的音。在乐曲中，一般是把赠音用较小的音符标在本音后面，并用连线与本音连接起来，故也称作"后倚音"。赠音在本音之上之下都可以，二度、三度、四度、五度都可以，一般三度四度比较顺手，赠音在江南丝竹（和南派音乐）中应用较多。

2. 赠音练习要点

演奏赠音只需快速抬起一个手指即可，以八孔洞箫筒音作 5̣ 为例，5̣ （5）、6̣ （6）上的赠音抬右手食指，7̣ （7）、1（1̇）、2（2̇）上的赠音抬左手食指，3（3̇）上的赠音抬背孔，4（4̇）一般不吹赠音。

3. 赠音谱例

（1）谱例一

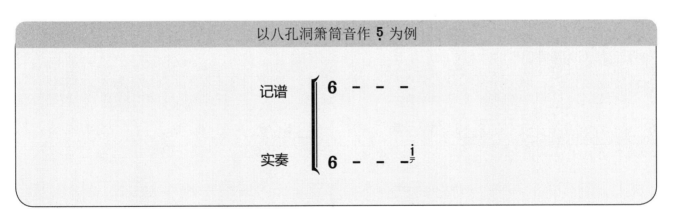

以八孔洞箫筒音作 5̣ 为例

| 记谱 | 6 - - - |
| 实奏 | 6 - - - 1̇ |

（2）谱例二

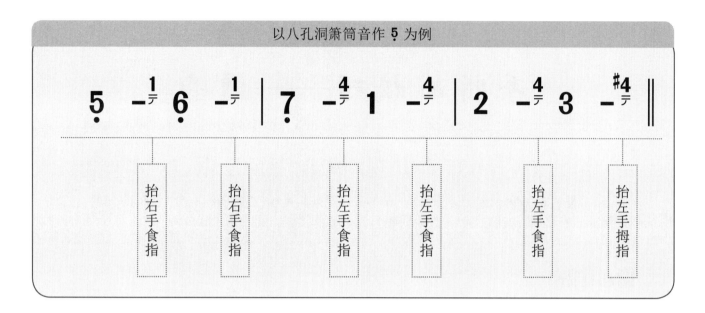

二、练习曲

練習曲1

1 = G $\frac{4}{4}$（G调箫筒音作 5̣）

于海力 曲

练习曲2

1 = G $\frac{4}{4}$（G调箫筒音作 5̣）

于海力 曲

第十八天

手指的技巧——滑音

引言：今天要学习手指的第六个技巧，也是本书要学到的最后一个手指的技巧——滑音。滑音的使用能让旋律显得更加婉转、细腻、抒情。

一、滑音详解

1. 什么是滑音

由一个音圆滑地过渡到另一个音，就叫做滑音。

由较低的音滑向较高的音叫做上滑音，在乐谱中用 ↗ 表示；由较高的音滑向较低的音叫做下滑音，在乐谱中用 ↘ 表示。

滑音是弓弦乐器常用的技法之一，民族吹管乐器中的笛子、唢呐也常常使用此技法。在演奏传统洞箫曲时通常是用不到滑音的，只有在演奏一些现代曲目或者歌曲时，尤其是在演奏一些地域性很强的曲子时会使用，滑音技法的使用能使洞箫的音色更加细腻婉转。

2. 滑音谱例

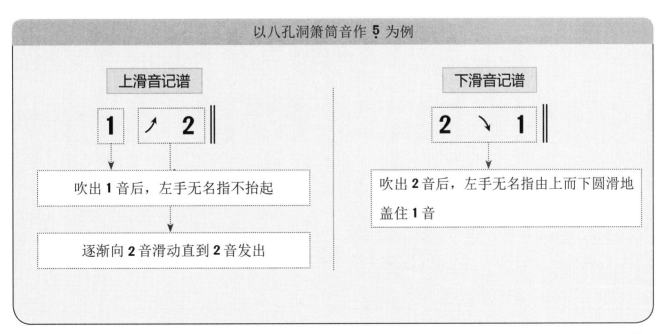

二、练习曲

练习曲 1

1 = G $\frac{4}{4}$ (G 调箫筒音作 $\underset{.}{5}$)

于海力 曲

$\underset{.}{5}$ ↗ $\underset{.}{6}$ ↗ $\underset{.}{7}$ ↗ 1 | ↗ 2 ↗ 3 ↗ 5 ↗ 6 | ↗ 7 ↗ $\dot{1}$ ↗ $\dot{2}$ ↗ $\dot{3}$ | ↘ $\dot{2}$ ↘ $\dot{1}$ ↘ 7 ↘ 6 |

↘ 5 ↘ 3 ↘ 2 ↘ 1 | ↘ 7 ↘ 6 ↘ 5 ↗ 6 | ↗ 7 ↗ 1 ↗ 2 ↗ 3 | ↗ 5 ↗ 6 ↗ $\dot{1}$ - ‖

练习曲 2

1 = G $\frac{4}{4}$ (G 调箫筒音作 $\underset{.}{5}$)

于海力 曲

$\underset{.}{2}$ 5 4 ↘ 3 ↗ 2 - | 1 2 5 ↘ 3 ↗ 2 - | $\underset{.}{2}$ 5 5 $\underset{.}{1}$ ↘ 6 ↗ 2 | $\underset{.}{2}$ 5 $\underset{.}{1}$ ↘ 6 5 - |

$\underset{.}{2}$ 5 5 2 3 2 1 2 | $\underset{.}{2}$ 5 5 2 3 2 1 ↘ 6 | 5·6 1 6 2· ↘ 6 | 5 - - - ‖

三、吹奏小乐曲

三十里铺

1 = G $\frac{2}{4}$ (G 调箫筒音作 $\underset{.}{5}$)

陕西民歌

$\dot{1}$ 2 $\dot{2}$ | ↗ 5 $\dot{1}$ ↘ 6 | 5·6 5 2 | 5 - | $\dot{1}$ 2 $\dot{2}$ | ↗ 5 $\dot{1}$ ↘ 6 | 5·6 5 2 | 5 - |

$\dot{1}$ 4 5 | $\dot{1}$ $\dot{1}$ ↘ 6 | 5·6 5 2 | 5 - | 4·4 3 2 | 1 2 5 2 | 1 - ‖

第十九天

唇舌的技巧——吐音

> 引言：今天我们学习唇舌的技巧——吐音，吐音在箫的演奏中使用较少，通常在乐句的音头作为起始音运用，也有个别曲目会使用吐音演奏连续快速的十六分音符。

一、吐音详解

1. 什么是吐音

吐音就是通过嘴唇和舌头的配合把气流以快速、断续的方式吹进箫孔，从而达到一种类似钢琴跳音的效果，短促而有力，吐音在乐谱中通常以"▼"来标记。

2. 吐音的分类

吐音通常分为单吐、双吐、三吐三种，这在笛子中是每天必练的基本功，而在洞箫演奏中双吐运用极少，只有个别由笛子移植的现代曲目中会用到（例如《孤烟直》的快板部分），单吐通常作为乐句的起始音使用，三吐基本用不到。

（1）单吐

演奏单吐时，口中要以发出类似"Tu"音的状态来吹奏音符，需要注意的是这种状态不要过于明显，轻轻带出来即可，用单吐来演奏乐句的第一个音能在某种程度上使那个音显得结实而果断。

（2）双吐

演奏双吐时，口中要以发出类似"Tu、Ku"音的状态来吹奏音符，需要注意的是"Tu、Ku"之间是断开的，适用于连续快速的十六分音符。

由于箫的吹口相对于笛来说略小，快速的双吐音较难发出，建议使用"Du、Ku"的口型来演奏，因为这种方法气流冲击更小、更集中，发出的音更加结实、有力。

二、练习曲

练习曲 1

1 = G 4/4 (G调箫筒音作 5̣)　　　　　　　　　　于海力 曲

5̣ 5̣ 5̣ 5̣ | 1 1 1 1 | 3 3 3 3 | i̇ i̇ i̇ i̇ | 6 6 6 6 | 2̇ 2̇ 2̇ 2̇

3̣ 3̣ 3̣ 3̣ | 7 7 7 7 | 4 4 4 4 | 5 5 5 5 | 2 2 2 2 | 1 - - - ‖

练习曲 2

1 = G 4/4 (G调箫筒音作 5̣)　　　　　　　　　　于海力 曲

1 1 3 3 2 2 4 4 | 3 3 5 5 4 4 6 6 | 5 5 7 7 6 6 i̇ i̇ |

7 7 2̇ 2̇ i̇ i̇ 3̇ 3̇ | 2̇ 2̇ i̇ i̇ 7 7 6 6 | 5 5 4 4 3 3 2 2 |

1 1 7̣ 7̣ 6̣ 6̣ 5̣ 5̣ | 6̣ 6̣ 7̣ 7̣ 2 2 1 1 | 5̣ 5̣ 6̣ 7̣ 1 - ‖

练习曲 3

1 = G 4/4 (G调箫筒音作 5̣)　　　　　　　　　　于海力 曲

5̣ 6̣ 1 2 6̣ 1 2 3 1 2 3 5 2 3 5 6 | 3 5 6 i̇ 5 6 i̇ 2̇ 6 i̇ 2̇ 3̇ i̇ 2̇ 3̇ 5̇ |

5 3 2 1 3 2 1 6̣ 2 1 6̣ 5̣ 1 6̣ 5̣ 3̣ | 6 5 3 2 5 3 2 1 3 2 1 6̣ 2 1 6̣ 5̣ ‖

技巧综合训练

引言：技巧的学习需要花费的时间并不多，但是学会到运用自如却不是一朝一夕就能达到的，所以要有针对性地多加练习。今天是针对前面所讲技巧的综合训练，可以作为大家现在及以后的常规训练曲目，以巩固、提高自己的演奏水平。

一、倚音、滑音组合训练

走西口

1＝G $\frac{2}{4}$（G调箫筒音作5）

山西民歌

二、颤赠叠打组合训练

皂罗袍（节选）

1 = G 4/4 （G调箫筒音作 5̣）

昆曲曲牌

(numbered musical notation)

紫竹调（节选）

1 = D 2/4 （G调箫筒音作 1̣）

江南民间乐曲

(numbered musical notation)

筒音作 6̣ 指法学习

引言：筒音作 6̣ 指法特别适合演奏小调式的曲目，它能够把最低音表现到极致，在传统曲目中出现的频率很高。在演奏现代曲目时，筒音作 6̣ 也能非常准确地演奏 #4、#5 两个音，因此也经常被使用。

一、筒音作 6̣ 指法详解

1. 指法表（如图 16 所示）

	6̣	7̣	1	2	3	4	5	6	7	1̇	2̇	3̇	4̇	5̇	6̇	7̇
箫头																
第八孔	●	●	●	●	●	●	○	○	●	●	●	●	●	○	○	●
第七孔	●	●	●	●	●	●	●	●	●	●	●	●	●	●	●	●
第六孔	●	●	●	●	●	○	●	●	●	●	●	●	○	●	●	●
第五孔	●	●	●	●	○	○	●	●	●	●	●	●	●	●	●	○
第四孔	●	●	●	○	○	○	○	●	●	○	○	○	●	●	○	○
第三孔	●	●	●	●	●	●	○	●	●	○	○	○	○	●	○	○
第二孔	●	●	○	●	●	●	●	●	○	●	●	●	●	●	●	●
第一孔	●	○	○	○	○	○	○	●	○	○	○	○	○	●	○	●
箫尾																

图 16　筒音作 6̣ 指法表

2.各音按音要点及示范图

（1）6̣音

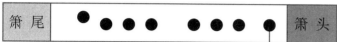 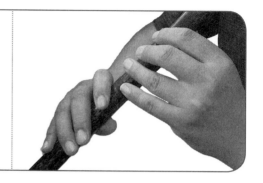

第八孔（箫背面）

在吹奏"6̣"音时，手指按闭全部音孔。

（2）7̣音

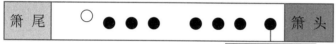 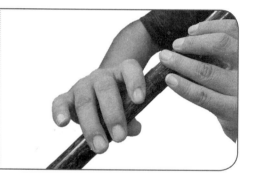

第八孔（箫背面）

在吹奏"7̣"音时，手指按闭第二、三、四、五、六、七、八孔，开放第一孔。

（3）1音

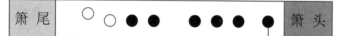 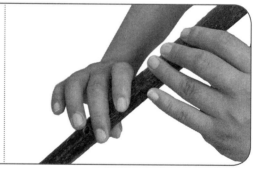

第八孔（箫背面）

在吹奏"1"音时，手指按闭第三、四、五、六、七、八孔，开放第一、二孔。

（4）2音

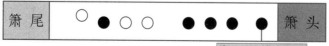 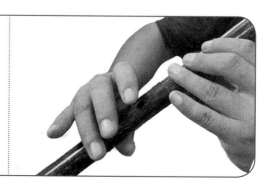

第八孔（箫背面）

在吹奏"2"音时，手指按闭第二、五、六、七、八孔，开放第一、三、四孔。

（5）3音

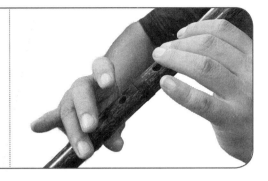

在吹奏"**3**"音时，手指按闭第二、六、七、八孔，开放第一、三、四、五孔。

（6）4音

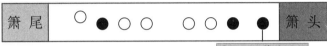
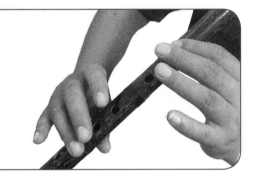

在吹奏"**4**"音时，手指按闭第二、七、八孔，开放第一、三、四、五、六孔。

（7）5音

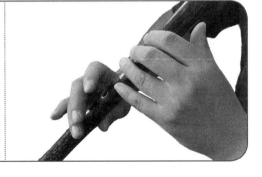

在吹奏"**5**"音时，手指按闭第二、五、六、七孔，开放第一、三、四、八孔。

（8）6音

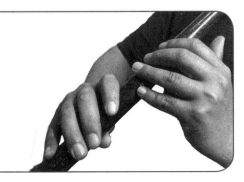

在吹奏"**6**"音时，手指按闭第一、二、三、四、五、六、七孔，开放第八孔。

（9）7音

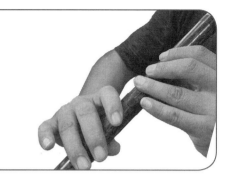

第八孔（箫背面）

　　在吹奏"**7**"音时，手指按闭第二、三、四、五、六、七、八孔，开放第一孔。

（10）i音

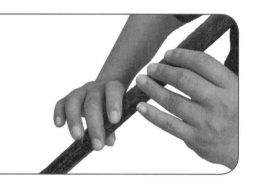

第八孔（箫背面）

　　在吹奏"**i**"音时，手指按闭第三、四、五、六、七、八孔，开放第一、二孔。

（11）2音

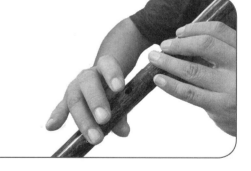

第八孔（箫背面）

　　在吹奏"**2**"音时，手指按闭第二、五、六、七、八孔，开放第一、三、四孔。

（12）3音

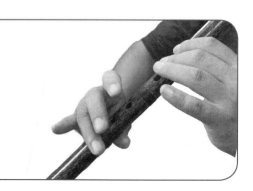

第八孔（箫背面）

　　在吹奏"**3**"音时，手指按闭第二、六、七、八孔，开放第一、三、四、五孔。

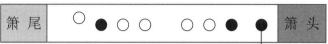

（13）$\dot{4}$ 音

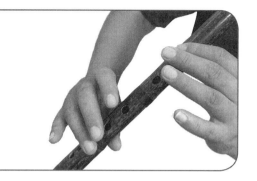

在吹奏 "$\dot{4}$" 音时，手指按闭第二、七、八孔，开放第一、三、四、五、六孔。

第八孔（箫背面）

（14）$\dot{5}$ 音

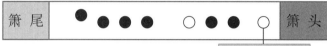
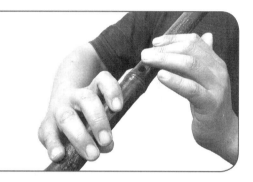

在吹奏 "$\dot{5}$" 音时，手指按闭第一、二、三、四、六、七孔，开放第五、八孔。

第八孔（箫背面）

（15）$\dot{6}$ 音

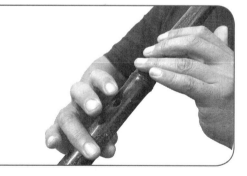

在吹奏 "$\dot{6}$" 音时，手指按闭第二、五、六、七孔，开放第一、三、四、八孔。

第八孔（箫背面）

（16）$\dot{7}$ 音

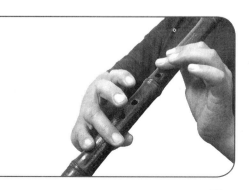

在吹奏 "$\dot{7}$" 音时，手指按闭第一、二、六、七、八孔，开放第三、四、五孔。

第八孔（箫背面）

二、吹奏小乐曲

丹尼男孩

1 = F $\frac{4}{4}$ (G调箫筒音作 $\underset{\cdot}{6}$)

苏格兰民谣

莫斯科郊外的晚上

1 = F $\frac{2}{4}$ (G调箫筒音作 $\underset{\cdot}{6}$)

索洛维约夫·谢多伊 曲

筒音作 1̣ 指法学习

> 引言：筒音作 1̣ 指法运用相对较少，因为此指法的音域偏低，且 **7** 音全开也不太容易吹准。《傍妆台》和《良宵》是两首筒音作 1̣ 的曲目，值得学习。

一、筒音作 1̣ 指法详解

1. 指法表（如图 17 所示）

	1̣	2̣	3̣	4̣	5̣	6̣	7̣	1	2	3	4	5	6	7	1̇	2̇
箫头																
第八孔	●	●	●	●	●	●	○	○	●	●	●	●	●	○	○	●
第七孔	●	●	●	●	●	○	○	○	●	●	●	●	○	○	●	●
第六孔	●	●	●	●	●	●	○	○	●	●	●	○	○	○	●	●
第五孔	●	●	●	●	○	○	○	○	●	●	●	○	○	○	●	○
第四孔	●	●	●	○	○	○	○	○	●	●	○	○	○	○	○	○
第三孔	●	●	○	○	○	○	○	○	●	○	○	○	○	○	○	○
第二孔	●	●	●	●	●	●	○	○	●	○	○	○	●	○	●	○
第一孔	●	○	○	○	○	○	○	●	○	○	○	○	○	○	●	●
箫尾																

图 17　筒音作 1̣ 指法表

2.各音按音要点及示范图

（1）1音

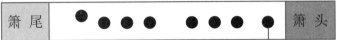

箫尾 ● ● ● ● ● ● ● 箫头

第八孔（箫背面）

在吹奏"1"音时，手指按闭全部音孔。

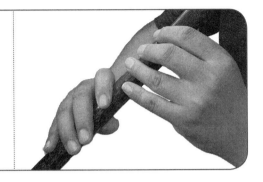

（2）2音

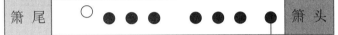

箫尾 ○ ● ● ● ● ● ● 箫头

第八孔（箫背面）

在吹奏"2"音时，手指按闭第二、三、四、五、六、七、八孔，开放第一孔。

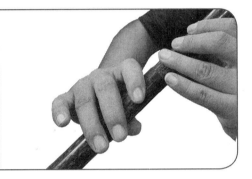

（3）3音

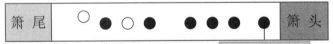

箫尾 ○ ● ○ ● ● ● ● 箫头

第八孔（箫背面）

在吹奏"3"音时，手指按闭第二、四、五、六、七、八孔，开放第一、三孔。

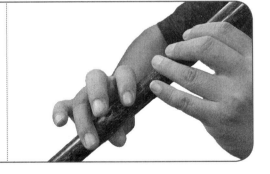

（4）4音

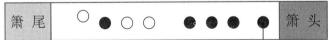

箫尾 ○ ● ○ ○ ● ● ● 箫头

第八孔（箫背面）

在吹奏"4"音时，手指按闭第二、五、六、七、八孔，开放第一、三、四孔。

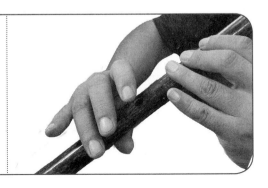

（5）5̣音

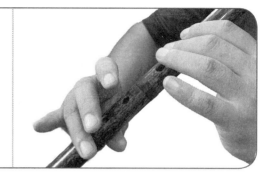

第八孔（箫背面）

　　在吹奏"5̣"音时，手指按闭第二、六、七、八孔，开放第一、三、四、五孔。

（6）6̣音

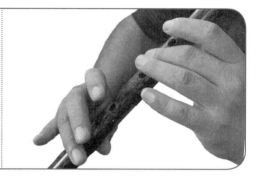

第八孔（箫背面）

　　在吹奏"6̣"音时，手指按闭第二、六、八孔，开放第一、三、四、五、七孔。

（7）7̣音

第八孔（箫背面）

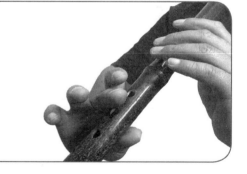

　　在吹奏"7̣"音时，手指全部打开。

（8）1音

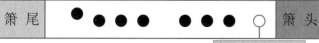

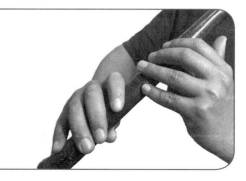

第八孔（箫背面）

　　在吹奏"1"音时，手指按闭第一、二、三、四、五、六、七孔，开放第八孔。

（9）2音

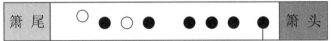

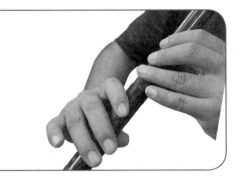

在吹奏"**2**"音时，手指按闭第二、三、四、五、六、七、八孔，开放第一孔。

（10）3音

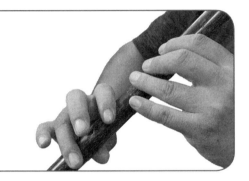

在吹奏"**3**"音时，手指按闭第二、四、五、六、七、八孔，开放第一、三孔。

（11）4音

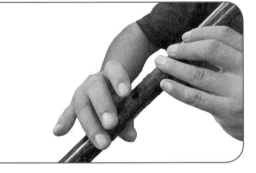

在吹奏"**4**"音时，手指按闭第二、五、六、七、八孔，开放第一、三、四孔。

（12）5音

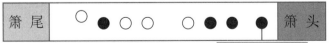

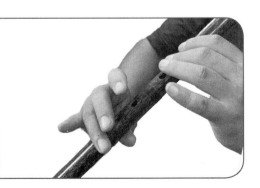

在吹奏"**5**"音时，手指按闭第二、六、七、八孔，开放第一、三、四、五孔。

（13）6 音

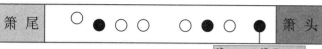

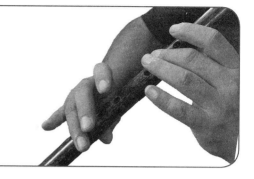

在吹奏"**6**"音时，手指按闭第二、六、八孔，开放第一、三、四、五、七孔。

（14）7 音

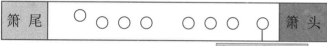

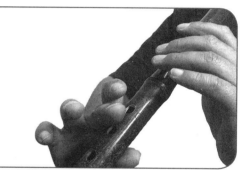

在吹奏"**7**"音时，手指全部打开。

（15）i 音

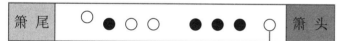

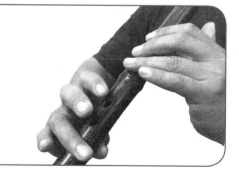

在吹奏"**i**"音时，手指按闭第二、五、六、七孔，开放第一、三、四、八孔。

（16）2̇ 音

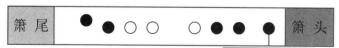

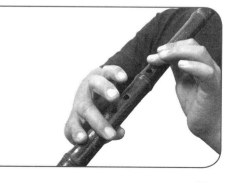

在吹奏"**2̇**"音时，手指按闭第一、二、六、七、八孔，开放第三、四、五孔。

二、吹奏小乐曲

傍妆台（节选）

1＝D 4/4 （G调箫筒音作 5̣）

古 曲

0 0 0 5̲6̲ | 2 - - 3̲ 5̲ | 1 - - 2̲ 3̲ | 6̣ - - 1̲ 2̲ | 5̣ - - - ‖ 2/4 5̲ 6̲i̲ 6̲5̲3̲ | 2· 3̲ |

5̲ 6̲5̲ 3̲·2̲5̲3̲ | 2· 1̲ | 6̣̲·1̲2̲5̲ 3̲2̲1̲ | 2̲1̲6̣̲5̣̲ 6̣ | 6̣̲ 6̣̲1̲ 2̲ 1̲ | 1̲ 2̲ 5̣· 3̲ | 2̲ 3̲5̲ 3̲ 2̲ | 1 - |

5̲6̲5̲3̲ 2 | 5̲3̲2̲1̲ 6̣ | 1̲2̲5̲3̲ 5̲1̲2̲1̲ | 6̣ 5̣·6̣ | 6̲5̲ i̲6̲5̲3̲ | 1̲ 2̲3̲ 2̲1̲6̣̲ | 1 - ‖

良 宵（节选）

1＝D 2/4 （G调箫筒音作1）

刘天华 曲

3 5 | 6 1 | 2 i̲2̲ | 6̲i̲ 5̲5̲ | 3̲6̲ 5̲1̲ | 2 2̇ | i̲̇2̲ 6̲i̲ | 5̲5̲ 3̲ | 6̲i̲ 5̲5̲ |

3 5 6̲i̲6̲5̲ | 3̲5̲ 1̲i̲̇ | 6̲i̲6̲5̲ 3̲5̲2̲3̲ | 1· 2̇ | 1· 2̇ | 1̲i̲̇ 3̲2̲̇ | i̇· 2̇ | i̲̇2̲ 5̲3̲ |

2̲i̲̇ 6̲2̲̇ | 7̲6̲5̲5̲ | 5· i̇ | 3̲2̲ 1̲2̲ | 3· 5̇ | 3̲̇2̲̇ i̲̇2̲ | 3̇· 2̲3̲ | 5̲3̲ 2̲i̲̇ |

2̲̇7̲ 7̲6̲ | 5̲7̲ 6̲2̲ | 3̲i̲̇ 2̲3̲ | 5̲7̲ 6̲7̲6̲5̲ | 3̲5̲ 6̲7̲6̲5̲ | 3̲2̲ 1̲2̲ | 1 - ‖

筒音作 3̣ 指法学习

引言：筒音作 3̣ 指法是一个很"神奇"的指法，这个指法的曲目中很少出现 4 音，因为想要在这个指法中获得 4 音，需要通过半开第一孔来实现，所以很多筒音作 3̣ 的曲子都用 #4，这既丰富了调式旋律，又降低了演奏难度。

一、筒音作 3̣ 指法详解

1. 指法表（如图 18 所示）

	3̣	#4	5̣	6̣	7̣	1	2	3	#4	5	6	7	1̇	2̇	3̇	#4
箫头																
第八孔	●	●	●	●	●	●	○	○	●	●	●	●	●	○	○	●
第七孔	●	●	●	●	●	●	●	●	●	●	●	●	●	●	●	●
第六孔	●	●	●	●	●	○	●	●	●	●	●	●	○	●	●	●
第五孔	●	●	●	●	○	○	●	●	●	●	●	○	○	●	●	●
第四孔	●	●	●	○	○	○	○	●	●	○	○	○	○	●	○	○
第三孔	●	●	●	●	○	○	○	○	●	●	○	○	○	○	●	○
第二孔	●	●	○	●	●	●	●	●	●	○	●	●	●	●	●	●
第一孔	●	○	○	○	○	○	○	●	○	○	○	○	●	○	○	●
箫尾																

图 18　筒音作 3̣ 指法表

2.各音按音要点及示范图

（1）3̣音

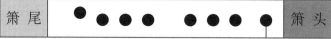

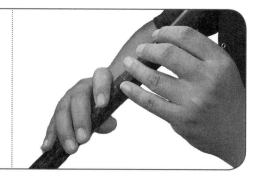

在吹奏"3̣"音时，手指按闭全部音孔。

（2）♯4̣音

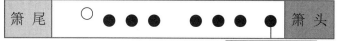

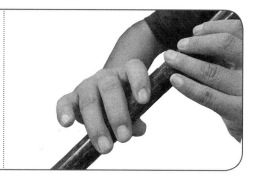

在吹奏"♯4̣"音时，手指按闭第二、三、四、五、六、七、八孔，开放第一孔。

（3）5̣音

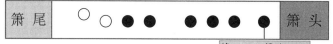

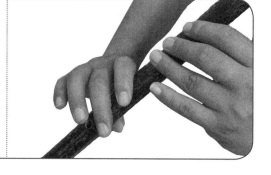

在吹奏"5̣"音时，手指按闭第三、四、五、六、七、八孔，开放第一、二孔。

（4）6̣音

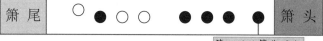

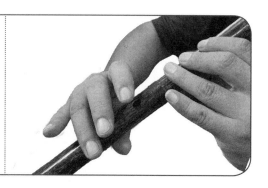

在吹奏"6̣"音时，手指按闭第二、五、六、七、八孔，开放第一、三、四孔。

（5）**7**音

| 箫尾 | ○ ● ○ ○ ○ ● ● ● | 箫头 |

第八孔（箫背面）

在吹奏"**7**"音时，手指按闭第二、六、七、八孔，开放第一、三、四、五孔。

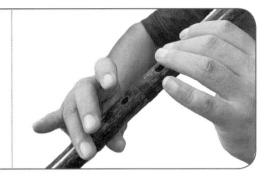

（6）**1**音

| 箫尾 | ○ ● ○ ○ ○ ○ ● ● | 箫头 |

第八孔（箫背面）

在吹奏"**1**"音时，手指按闭第二、七、八孔，开放第一、三、四、五、六孔。

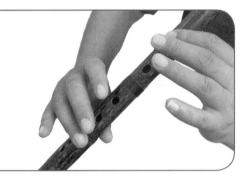

（7）**2**音

| 箫尾 | ○ ● ○ ○ ● ● ● ○ | 箫头 |

第八孔（箫背面）

在吹奏"**2**"音时，手指按闭第二、五、六、七孔，开放第一、三、四、八孔。

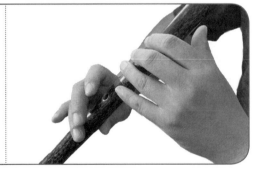

（8）**3**音

| 箫尾 | ● ● ● ● ● ● ● ○ | 箫头 |

第八孔（箫背面）

在吹奏"**3**"音时，手指按闭第一、二、三、四、五、六、七孔，开放第八孔。

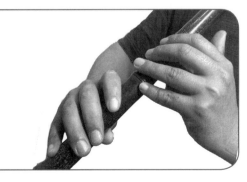

（9）#4 音

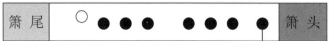

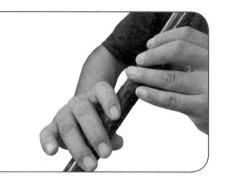

在吹奏"#4"音时，手指按闭第二、三、四、五、六、七、八孔，开放第一孔。

（10）5 音

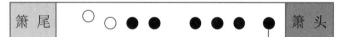

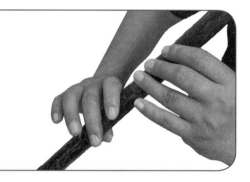

在吹奏"5"音时，手指按闭第三、四、五、六、七、八孔，开放第一、二孔。

（11）6 音

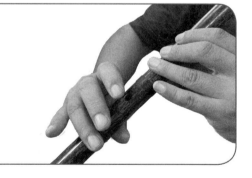

在吹奏"6"音时，手指按闭第二、五、六、七、八孔，开放第一、三、四孔。

（12）7 音

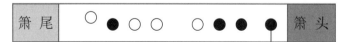

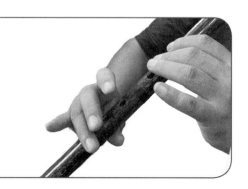

在吹奏"7"音时，手指按闭第二、六、七、八孔，开放第一、三、四、五孔。

（13）i 音

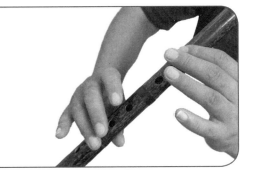

箫尾 ○ ● ○ ○　○ ○ ● ●　箫头

第八孔（箫背面）

在吹奏"i"音时，手指按闭第二、七、八孔，开放第一、三、四、五、六孔。

（14）2̇ 音

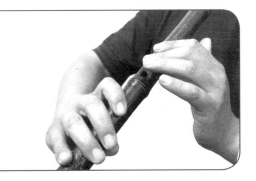

箫尾 ● ● ● ●　○ ● ● ○　箫头

第八孔（箫背面）

在吹奏"2̇"音时，手指按闭第一、二、三、四、六、七孔，开放第五、八孔。

（15）3̇ 音

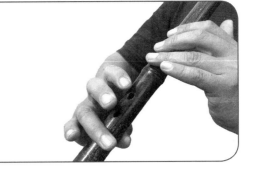

箫尾 ○ ● ○ ○　● ● ● ○　箫头

第八孔（箫背面）

在吹奏"3̇"音时，手指按闭第二、五、六、七孔，开放第一、三、四、八孔。

（16）#4̇ 音

箫尾 ● ● ○ ○　○ ● ● ●　箫头

第八孔（箫背面）

在吹奏"#4̇"音时，手指按闭第一、二、六、七、八孔，开放第三、四、五孔。

二、吹奏小乐曲

清平乐

1=♭D 4/4 （F 调箫筒音作 $\underline{3}$）

赵亮棋 曲

```
3  3  6̣  5̲3̲ | 3  -  -  3̲6̲ | 5·  6̲  5  2 | 3  -  -  -  | 2  2  2  6̣̲2̲ | 6  3̃  2  - |

3  3̲6̲  5  2 | 3  6̣  -  - | 3  3̲6̲  5  2 | 3·  2̲  3  - | 2  6̣  2  5̲#4̲ | 3·  #4̲  3  - |

1  1  2  2 | 6̣  2  2  3 | 2  2̲3̲  #4  1 | 2·  1̲  6̣  - | (6  -  -  - | 6  -  -  5 | 6  -  -  - |

6  -  -  5̲1̲̇ | 2̇  -  -  - | 2̇  -  -  1̲̇7̲ | 6  -  -  - | 6  -  -  - ) | 3  3̲6̲  5  2 | 3·  2̲  3  - |

2  6̣  2  5̲#4̲ | 3·  #4̲  3  - | 1  1  2  2 | 6̣  2  2  3 | 2  2̲3̲  #4  1 | 2·  1̲  6̣  - ‖
```

音准易偏差的音及半孔音

> 引言：经过这一段时间的学习，相信大家已经对箫的演奏与审美有了一定程度的认知，同时也对音准的概念有了更深的理解，今天就带大家学习如何纠正个别音的音准。掌握本课内容，大家的演奏技艺一定会上一个大台阶。

一、需要特别注意的几个音的音准

受限于竹材和制作习惯，在箫演奏中，有几个音极易出现偏高或偏低的情况，我们可以通过改变指法或依靠气息来调节音准。以下以筒音作 **5̣** 为例逐一列举。

1. 4 音

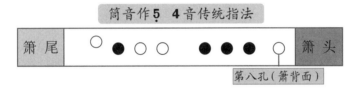

筒音作 **5̣** 　**4**音传统指法

第八孔（箫背面）

这个音用传统指法偏高的可能性较大，在演奏筒音作 **5̣** 的曲子时表现得不太明显，毕竟 **4** 音在调式中不会起支柱性作用，往往是一带而过。而在筒音作 **2̣** 的曲子中，这个音就成为了 **1**，是起到支柱作用的音，出现的频率非常高，若是这个音不准，整个曲子的听觉感受都会大打折扣。在筒音作 **6̣** 的时候这个音为 **5**，在筒音作 **3̣** 的时候这个音为 **2**，可见其重要性。

首先可用气息调整，感觉偏高不是太多可吹得弱一些，气不要给得太足即可吹准。

也可通过改变指法来解决，如改为开三、四、八孔，闭一、二、五、六、七孔，如下图。

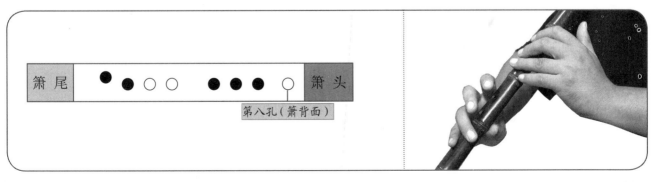

箫尾　　　　　　　　　　　　　　箫头

第八孔（箫背面）

2. $\dot{5}$ 音

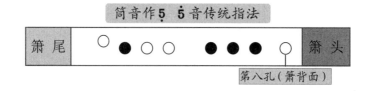

筒音作 5 $\dot{5}$ 音传统指法

第八孔（萧背面）

使用传统指法演奏 $\dot{5}$ 音有时会偏低，推荐使用开一、二、三、四、八孔，闭五、六、七孔的指法。如下所示。

筒音作 5 $\dot{5}$ 音推荐指法

萧尾　　　　　　　　　　　萧头

第八孔（萧背面）

以上讲解了常规音域内容易偏高的音通过改变指法来修正的方法，需要注意的是在改变指法的同时更要注重气息的运用，本着"高收低顶"的原则来吹，即感觉音低的时候用气息顶一下，偏高则可以适当收敛气息。

二、半孔音

半孔音在演奏中有两种可能出现的形式，首先是旋律中出现了变化音，比如 #5，还有一种是用半孔音的吹法来修正音准。

半孔音虽然在称谓上称之为"半孔"，但在实际演奏时打开的缝隙恐怕都达不到全开的四分之三，仅仅是一条缝而已，我们以 #1 和 4 为例讲解。

1. #1 音

吹 #1 时，左手无名指微微翘起打开一点即可，如下所示。

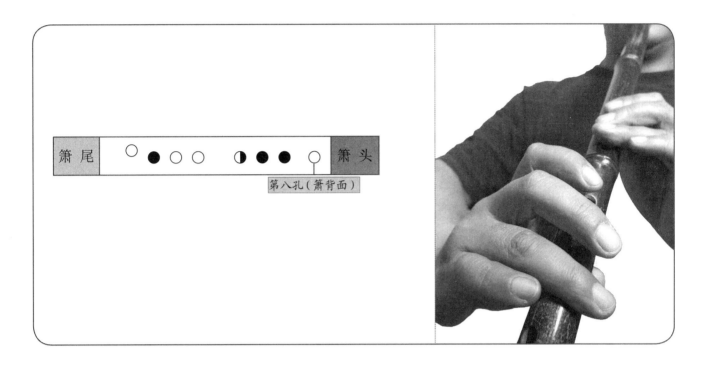

箫尾　　第八孔（箫背面）　　箫头

2. 4 音

吹 **4** 时，在保持 **3** 音指型的前提下，左手大拇指微微撬动抬起一点即可，如下所示。

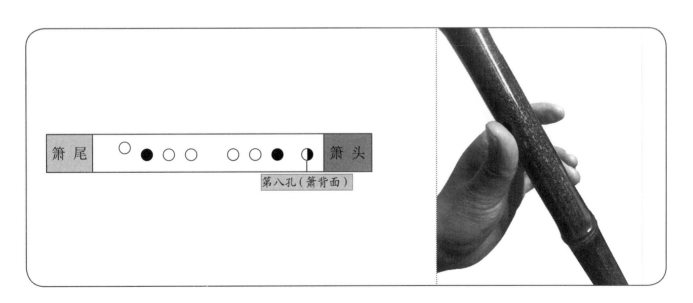

箫尾　　第八孔（箫背面）　　箫头

三、吹奏小乐曲

灞桥柳

1 = C 2/4 (G调箫筒音作 2)

♩ = 60 慢板 如泣如诉地

吴颂今 曲

2 2 3276 | 5 - | 5 5 6·143 | 2 - | 2 2 5 65 | 4532 126 | 4 2 2 2165 |

5· ∨ 65 | 4 16 5·643 | 2 - | 6 22 0265 | 5 5420 | 0 56 45 | 66 1 2 45 |

4 2 4 ∨ 24 | 5·556 4 32 | 5· ∨ 65 | 4·432 01243 | 2 - | [1. 5· 65 | 4 2 4· | 3· 61 |

2#12· (i·i76 656i7 | 6 45 626) :|| [2. 5 5 6i65 | 4 2 4· | 5 5 12161 | 2 - |

2 2 0 56 | 1·⁷1 0 27 | 6 12 0265 | 5· ∨ 65 | 4 16 5·643 | 2 - |

6 22 0265 | 5 5420 | 0 56 45 | 66 1 2 45 | 4 2 4 ∨ 24 | 5·556 4 32 |

5· 45 | 6 - | 6 - | 4 2 4 5 | 6·i 43 ∨ | 2 - | 2 - | 2 - ||

引言：箫是通过改变指法来实现转调的，任何一个调的箫都可以通过改变指法实现五个调的常规转换，也就是说，如果我们能熟练运用五种常用指法，就能用洞箫演奏任何一首自己心仪的曲子，也可以运用任何调来演奏。

一、常用箫转调一览表

箫转调的规律概括为八个字："筒降调升，筒升调降"。以 G 调箫为例：筒音作 $\underset{\cdot}{5}$ 为本调，如果变成筒音作 $\underset{\cdot}{2}$，筒音下降了一个纯四度（$\underset{\cdot}{5}$ $\underset{\cdot}{4}$ $\underset{\cdot}{3}$ $\underset{\cdot}{2}$），但是调则升高一个纯四度（$\underset{\cdot}{5}$ $\underset{\cdot}{6}$ $\underset{\cdot}{7}$ $\underset{\cdot}{1}$，即 GABC），1 对应 C 即 C 调；如果筒音作 $\underset{\cdot}{3}$，筒音下降了一个小三度（$\underset{\cdot}{5}$ $\underset{\cdot}{4}$ $\underset{\cdot}{3}$），则调升高一个小三度（$\underset{\cdot}{5}$ $\underset{\cdot}{6}$ $\flat\underset{\cdot}{7}$，即 GA\flatB），即 \flatB调；如果筒音作 $\underset{\cdot}{6}$，筒音升高了一个大二度（$\underset{\cdot}{5}$ $\underset{\cdot}{6}$），则调降低一个大二度（$\underset{\cdot}{5}$ $\underset{\cdot}{4}$，即 GF），即 F 调，其余类推参看下表。

常用箫转调一览表

指法 箫	筒音作 $\underset{\cdot}{5}$	筒音作 $\underset{\cdot}{2}$	筒音作 $\underset{\cdot}{6}$	筒音作 $\underset{\cdot}{3}$	筒音作 $\underset{\cdot}{1}$
D 调	D 调	G 调	C 调	F 调	A 调
E 调	E 调	A 调	D 调	G 调	B 调
F 调	F 调	\flatB 调	\flatE 调	\flatA 调	C 调
G 调	G 调	C 调	F 调	\flatB 调	D 调
A 调	A 调	D 调	G 调	C 调	E 调

二、吹奏小乐曲

采茶扑蝶

1 = G 2/4 (G调箫筒音作 5̣)

福建民歌

5̄ 6̄5̣ 3̄ 2 | 1̄ 1 2 | 1̄ 3̣ 2 | 1̣̄ 6̣ 1̄ 2̄ 1 | 6̣ - ‖: 6 5 | 3̄ 5 6̄ 5 | 6·̄ 5 6 | 6·̄ 1̇ 5 |

3̄ 6̣ 5̣ 2 | 3·̄ 2̄ 3 :‖ 6̣·̄ 5̣ 6 | 3·̄ 2̄ 3 | 3̄ 5 3̄ 5 | 5̄ 3 2 | 1̣̄ 6̣ 1̄ 2 - | 5̄ 6̄5̣ 3̄ 2 |

转(1 = C（筒音作 2̣）

1̄ 1 2 | 1̄ 3̣ 2 | 1̣̄ 6̣ 1̄ 2̄ 1 | 6̣ - | 3̄ 3 5̄ 3 2 | 1̄ 3̣ 2 | 5̄ 3̣ 2 1̄ 6̣ 1 | 2 - | 1̄ 3̣ 2 |

1̣̄ 6̣ 1̄ 2̄ 1 | 6̣ - | 1̣̄ 6̣ 1̄ 2 | 3 - | 5̄ 3̣ 2 1̄ 6̣ 1 | 2 - | 1̄ 3̣ 2 | 1̣̄ 6̣ 1̄ 2̄ 1 | 6̣ - |

‖: 6 5 | 3̄ 5 6̄ 5 | 6·̄ 5̣ 6 | 6·̄ 1̇ 5 | 3̄ 6̣ 5̣ 2 | 3·̄ 2̄ 3 :‖ 6̣·̄ 5̣ 6 | 3·̄ 2̄ 3 |

3̄ 5 3̄ 5̄ 5̄ 3 2 | 1̣̄ 6̣ 1̄ 2 - | 5̄ 6̄5̣ 3̄ 2 | 1̄ 1 2 | 1̄ 3̣ 2 | 1̣̄ 6̣ 1̄ 2̄ 1 |

6̣·̄ 1̄2̄ | 3 - | 5 - | 5 - | 6 - | 6̄ - | 6 - | 6 - | 6 - | 6̄ 0 0 ‖

旋律的细节处理

> 引言：在气息控制和手指灵活度能够熟练驾驭的前提下，为了使旋律更准确细腻，在演奏处理的时候要注意以下几个关键点。

一、乐句音头的处理

音头即每个乐句的第一个音，也就是换气后马上衔接的动作，这个音在适合的曲子意境下有几种不同的处理方式给大家参考。

1. 结实而突出的音头

建议使用单吐作为音头，吹奏时舌头轻点上颚做出"Tu"的口型状态，多用于情绪较激动的抒情乐句。

另外一种为"Fu"的口型状态，适用于低音区的音作为音头，饱满而有张力。

2. 中性而含蓄的音头

同样是以单吐的感觉作为音头，吹奏时舌头轻点上颚做出"Du"的口型状态，这种音头要比"Tu"含蓄内敛得多。

另外一种为"Wu"的口型状态，声音出来最为含蓄。

二、乐句长音的线性处理

所谓长音的线性指的就是旋律中长音强弱的变化和波浪线的频率，它能直接影响旋律的美感并体现演奏者的水平。由于每个人对乐曲的理解不同、演奏习惯不同，我们在这里只做一个相对客观的讲解，供大家参考，所用到的处理方法并不是唯一的正确方式。

1. 弱——渐强——弱

以相对弱的音为长音的起始，逐渐增强并保持，然后渐弱收尾，适用于大部分乐句中的长音。

2. 强——保持

以相对强的音为长音的起始，保持这种强度并衔接下一个音，适用于乐句中段的长音，通常是情绪略激动的表现方式，多出现在曲目的副歌部分。

3. 腹震音的运用

腹震音是通过腹部膈膜重复收紧和放松而使呼出的气产生强弱变化，吹进箫身进而产生类似弦乐器揉弦效果的一种技巧。腹震音既能支撑长音的音准，也能使声音不过于平直，对长音的美化能起到很好的辅助作用。需注意的是不要将振动的频率做得过快，过快的振幅会使声音呈现一种急速起伏的波浪线，造成听觉上的紧张感；也不要将起伏感做得过于突兀明显，以较为平缓、小幅度的波浪曲线为宜。

三、音尾的处理

前文所讲的长音处理同样适用于乐句音尾的处理，传统箫曲的个别乐句也可用赠音收尾。

四、装饰技法的运用

装饰技法包括所有的手指技法，例如颤、赠、叠、打、滑等，这些技法在演奏旋律时要遵循"宁少勿多"的原则。即使乐谱中编者会标出一些技法符号，大家在不熟练的情况下也尽可能先不加，先将清吹吹熟，体会曲境后再参照乐谱加入装饰音。

装饰技法的使用是演奏者综合音乐素质的体现，它包含了对乐曲的理解、对旋律的感性认知、对气指唇舌基本功的把握能力等诸多因素，运用不当只会画蛇添足。

五、吹奏小乐曲

晴雯歌

1＝F 4/4（F调箫筒音作 5̣）

王立平 曲

‖:（i̇ - 7̇ 6̇ 3 5 | 6 - - - | 3 6̇· i̇ 6 5 3 2 | 3 5 2 - 2 3 | 5 5 0 3 2 |

3 5 1 0 5̣ 6̣ | 7̣ 6̣ 2 3 5̣ 6̣ 7̣ 2 | 6̣ - - 5̣ 6̣ | 7̣ 6̣ 2 3 5̣ 6̣ 2 3 | 1 - - - ）|

6̣· i̇ 6 5 3 2 | 1· 3 2 3 1 | 0 3 5 2 3 6̣ 1 | 2 - - 2 3 | 5 3 5 - 3 5 |

6̣· i̇ 5̣· 6̣ 5̣ 2 | 3 - - 7̣ 2 | 6̣ 6̣ 0 7̣ 6̣ | 7̣ 2 5̣ 0 5̣ 6̣ | 1· 2 3 6̣ i̇ |

5̣· 6̣ 7̣ 6̣ 7̣ 2 7̣ | 6̣ - - 2 3 | 5 5 0 3 2 | 3 5 1 1 5̣ 6̣ | 7̣ 6̣ 2 3 5̣ 6̣ 7̣ 2 |

6̣ - - 5̣ 6̣ | 7̣ 6̣ 2 3 5̣ 6̣ 2 3 | 1 - - - | i̇ - 7̇ 6̇ 3 5 | 6 6 - - | 3 6̇· i̇ 6 5 3 2 |

3 5 2 - 2 3 | 5 5 0 3 2 | 3 5 1 0 5̣ 6̣ | 7̣ 6̣ 2 3 5̣ 6̣ 7̣ 2 | 6̣ - - 5̣ 6̣ |

7̣ 6̣ 2 3 5̣ 6̣ 2 3 | 1 - - - :‖ 5 3 5 3 5 | 6 - - - | 6 - - - | 6 0 0 0 ‖

101

红豆曲

1＝F 4/4 (F调箫筒音作5)

王立平 曲

稍慢

0 3 3 2 3 1 7 6 | 0 6 1 7 6 2·3 2 | 0 3 3 6·7 5 6 7 | 6 3·4 3 2 2 - |

0 3 5 6 1 7 6 | 0 6 1 7 6 2 3 6 1 | 0 5 6 7 6· 7 | 6 - - 0 |

7 2 7 6 6 7 6 5 | 0 1 6 1 2 5 5 3 5 | 6 3·4 3 2 1 1 7 6 | 2·3 2 0 5 5 2 3 |

1 - - ‖ 0 3 3 2 3 1 7 6 | 0 6 1 7 6 2·3 2 | 0 3 3 6·7 5 6 7 | 6 3·4 3 2 2 - |

0 3 5 6 1 7 6 | 0 1 7 6 2 3 6 1 | 0 5 6 7 6· 7 | 6 - - 6 1 | 2· 2 3·#4 3 2 |

2 1 1 - 6 1 | 2· 3 2·7 7 2 3 | 5 - 0 5 3 5 | 6·1 7 6 1 1 7 | 6 5 3·1 6 5 |

6 1 3 2 - | 5 5 7 6 - | 3 2 3 5·3 5 6 | 6 - - - | 6 - - - ‖

如何跟伴奏练习

> 引言：跟伴奏一起练习是一种非常有效的进步手段，对于演奏者综合音乐素质的提升有很大帮助，尤其在节奏、音准、连贯性的处理上更是能达到事半功倍的效果。

一、检查箫的音准

首先我们要检查箫的音准，这里的音准指的是标准音高，必须要和伴奏融合，偏高或偏低都会感觉不舒服。若箫的音高和标准音高有误差该怎么解决？第一种方案是换箫，直到找到准的为止，在这个问题上插口箫可能会具备一些优势，因为它可以通过插拔来调节音高的高低。第二种方案是调整伴奏的整体音高，手机 K 歌软件都具备这个功能。

二、设定指法

首先要知道演奏的歌曲是什么调，乐谱上都会有标记，然后再看整首歌曲的音域。这里主要看最低音是哪个音，如果最低音是 $\underset{\cdot}{5}$，就用筒音作 $\underset{\cdot}{5}$ 的指法来演奏。例如歌曲原调为 G，且全曲最低音为 $\underset{\cdot}{5}$，这时就可以选择 G 调箫筒音作 $\underset{\cdot}{5}$ 指法来演奏；如果歌曲原调为 F，但全曲最低音为 $\underset{\cdot}{6}$，则可以选择用 F 调箫筒音作 $\underset{\cdot}{5}$ 演奏，也可以用 G 调箫筒音作 $\underset{\cdot}{6}$ 演奏。

三、合伴奏

合伴奏之前先清吹吹熟，然后再跟着原唱反复练习，找到正确的进唱（奏）、断句、换气节点，最后打开手机 K 歌 APP，试着录一遍，然后回放、检查，直到满意为止。

103

四、吹奏小乐曲

葬花吟

1＝F 4/4（F调箫筒音作5̣） 　　　　　　　　　　王立平 曲

注：原曲最后一句为 |5̣· 3 5̣6̣ 717̣|6̣－－－‖，为了适合洞箫演奏，此处做了改编。

箫韵的体现

"箫韵"指的是洞箫演奏时所表达出来的一种具有明显洞箫音色特点的韵味，它所体现的是含蓄、深邃、平和、豁达等带有中国传统哲学思考的意境，这也是我们习箫所追求的理想境界。箫韵的形成既有客观的音乐元素表达，又有主观的个人积累、凝练所形成的不同表现形式，没有固定的套路模式可循，"美"即是唯一的评判标准。以下几点为编者总结概括箫韵体现的一些客观因素，希望对广大箫友有所帮助。

一、音乐表达的准确性

无论演奏任何风格的音乐，音准、节奏等基本要素的表达必须要准确，只有在准确的基础上，才能进行适度的艺术处理、装饰、润色。

二、演奏的连贯性

洞箫演奏的连贯性主要体现为两点，其一是音与音之间的转换，其二是乐句之间的衔接，都要做到自然平顺，既不能生硬也不能过度圆滑，毕竟洞箫不是竹笛。当然这只是一个大方向，具体处理还是要看具体的乐曲，这需要一个长期积累、刻苦练习的过程。

三、适度的装饰处理

装饰技法的运用没有教科书式的范例，一首曲子由十位大师来演奏就有十种处理效果。对于我们而言，在不破坏乐曲意境的前提下应本着"宁少勿多"的原则进行处理，因为毕竟我们学习的时间比较短，积累也不够丰富，很多气息和手指方面的功夫并没有达到理想的程度，运用过多反而是一种破坏。

四、气韵

气韵是箫韵的关键，也是洞箫音乐审美的核心体现，它既体现了演奏者的演奏功底，也能在一定程度上体现演奏者的音乐涵养。

"气"有气息的含义，但也不仅限于气息，还包括了气势、气度、气场等中华民族特有的哲学层面的象征。

"韵"指的是韵律，是演奏技术的呈现，它和气是密切相关的，可以理解成气是内在美，而韵更注重于形式美。

五、吹奏小乐曲

滚滚长江东逝水

1＝G 4/4 （E调箫筒音作 3̣ ）

谷建芬 曲

6 5 6 i̇ 7 6 6 7 5 | 3 - - - | 2 2 2 6̇ 1 2 1 | 3 - - - |

5· 5 0 5 3 5 3 5 | 6 5̆6 5̆6 3 2 2̃1 - | 2 2 2 2 1 2 3 5 0 |

3 5 6 7 5 6 6̣ - | (2 2 2 1 2 3 5 0 | 3· 5 6 7 5 6 6̣ -) | 2 2 3 6̣ 1 0 |

2 3 5 6̣ 2̃1 0 | 2 2 2 6̣ 1 6 5 | 5 3· 3 - ‖: 6 5 6 i̇ 2̇ 3̇ 2̇ i̇· 7 |

6 2̣ i̇ 2̇ 7 6 6̣ 5· | 3 5 6 6 i̇ 2̇ i̇ 2̇ | 3̃2̇ 3̇ - - - |

1. 2/4 3̇ 2̇ 5 | 4/4 i̇ 6 - - - :‖ 2. 3̇ 2̇ 5 5 - | i̇ 6 - - - | 6 - - - 6 0 0 0 ‖

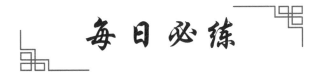

每 日 必 练

> 引言：截至目前，我们对洞箫的演奏技法已经有了相对全面的了解，对手指的灵活度、气息的控制、旋律的把握、音准的判断等方面都具备了一定程度的驾驭能力，这也是我们持续坚持学习的结果。为了能让大家更进一步的提升，少走不必要的弯路，我为大家编写了几首针对性的练习，这些练习涵盖了气息、口风、手指等基本功训练，篇幅不长但效果很好，作为每日必练的功课非常合适。

以下练习尽可能使用 F 或者 E 调等较为粗大的箫，全部使用筒音作 **5** 指法，建议每天练习 30 分钟。

一、加入强弱变化的长音训练

$\frac{4}{4}$（筒音作**5**）

于海力　曲

| 5 - - | 5 - - - | 6 - - | 6 - - - | 7 - - | 7 - - - | 1 - - | 1 - - - |

渐强　　　　渐弱　（后同）

| 2 - - | 2 - - - | 3 - - | 3 - - - | 4 - - | 4 - - - | 5 - - | 5 - - - |

| 6 - - | 6 - - - | 7 - - | 7 - - - | i - - | i - - - | 2̇ - - | 2̇ - - - |

| 3̇ - - - | 3̇ - - - | 4̇ - - - | 4̇ - - - | 5̇ - - - | 5̇ - - - ‖

注：此练习的训练目的是强化气息对声音的控制力，练习时速度一定要慢，不能高于 60 拍 / 分。

二、快速的八度转换

1. 基音八度转换

$\frac{4}{4}$(筒音作 5̣)

于海力 曲

5̣ 5̣ | 6̣ 6 | 7̣ 7 1 1̇ | 2 2̇ 3 3̇ | 4 4̇ 5 5̇ | 6 6̇ 1̇ 1̈ |

1̈ 1̇ 6̇ 6 | 5̇ 5 4̇ 4 | 3̇ 3 2̇ 2 | 1̇ 1 7 7̣ | 6 6̣ 5 5̣ ‖

注：此练习可适当加快速度，目的是训练口风的反应及变换能力。

2. 同指泛音训练

$\frac{4}{4}$(筒音作 5̣)

于海力 曲

5̣ - - - | 5 - - - | 5̇ - - - | 5̇ - - - | 2̇ - - - | 2̇ - - - | 6̣ - - - | 6̇ - - - | 6̇ - - - | 6̇ - - - |

3̣ - - - | 3 - - - | 1 - - - | 1 - - - | 1̇ - - - | 1̇ - - - | 5̇ - - - | 5̇ - - - ‖

注：此练习的目的是塑造更加精细的口风，在同一个指法中吹出两个八度音和一个泛音，乐谱中的泛音 2̇、3̇ 所对应的指法和低音 5̣、6̣ 完全一致。泛音 5̇ 为开一、二、三、四孔，闭五、六、七、八孔。

三、手指灵活度训练

1. 五声音阶上下行训练

$\frac{4}{4}$(筒音作5)

于海力 曲

5 6 1 2 6 1 2 3 1 2 3 5 2 3 5 6 │ 3 5 6 1 5 6 1 2 6 1 2 3 1 2 3 5 │ 2 3 5 6 3 5 6 1 1 ‖ ‖

1 6 5 3 6 5 3 2 5 3 2 1 3 2 1 6 │ 2 1 6 5 1 6 5 3 6 5 3 2 5 3 2 1 │ 3 2 1 6 2 1 6 5 5 ‖ ‖

注：此练习相比之前的五声音阶练习增加了 $\dot{6}$ 和 $\dot{1}$，练习时要注意节奏的稳定，不能忽快忽慢，要始终保持一个速度。$\dot{1}$ 指法为开第三、七孔，闭第一、二、四、五、六、八孔。

2. 颤音训练

$\frac{4}{4}$(筒音作5)

于海力 曲

tr
5 - - │ 5 - - │ 6 - - │ 6 - - │ 7 - - │ 7 - - │ 1 - - │ 1 - -

tr
2 - - │ 2 - - │ 3 - - │ 3 - - │ 2 - - │ 2 - - │ 1 - - │ 1 - -

tr
7 - - │ 7 - - │ 6 - - │ 6 - - │ 5 - - │ 5 - - ‖

注：此练习在练习时要注意手指颤动的频率一定要均匀，宁可慢一些也要均匀。

萧 的 保 养 与 修 复

一支颜值与性能俱佳的萧既是一件乐器，同时也是一件工艺品，若由于保养不当发生开裂、发霉等现象是十分可惜的，因此学会简单的保养和修复就显得十分必要。

一、保养

1. 防霉

乐器发霉是由于空气过于湿润（南方梅雨季节尤其明显），或者是吹奏之后萧内水汽遗留未能正常散去，导致管内长霉。解决办法是练习完毕后用一根长棍子绑一块棉布进行多次擦拭即可。

2. 防裂

开裂是萧很常见的一种现象，在秋冬季节的北方尤其明显。萧材纤维中的水分流失，极易造成开裂。轻微的开裂只是表皮开裂，仅仅影响外观，严重的开裂可能会使萧身裂透，这样的萧也就基本报废了。

有几种防止开裂的方法可参考：

（1）将萧套上一个塑料套将其密封（笛箫塑料密封套网上可购得），放置阴凉处存放，可以有效防裂。

（2）用加湿器保持屋内湿度。

（3）可以自己调配紫草油，在干燥的天气经常涂抹萧身，能有效防裂，也能起到包浆上光的作用，感兴趣的萧友不妨一试，紫草油配方如下：

①紫草（中药店有售）50%，红朝天椒 45% 去籽留皮，核桃仁 5% 去皮掰成小块，放容器内。

②纯菜籽油适量，加热至熟后凉至六七成的温度，缓缓倒进容器内。

③自然放冷，分装储存备用。

注意：油温是关键，千万不能把紫草、辣椒等炸焦了！制作成功的紫草油是鲜红色的。

二、修复

1. 开裂修复

即使在加倍呵护的前提下，箫开裂的可能也是存在的，若修补及时是不影响使用的。

修补方法：用美工刀或者雕刻刀等刀片类工具将裂缝清理干净，刮出一条槽。用竹粉填平裂缝，涂抹上少许502胶水，让胶水充分渗透进裂缝，然后用粗砂纸打磨。将以上步骤重复2～3遍直到裂纹完全填平后，再用先粗后细的砂纸打磨至光滑平整。

2. 扎线

裂纹填平后要进行扎线加固，推荐选用7号或8号尼龙钓鱼主线进行扎线，因为尼龙鱼线有一个后期延展拉力，能够起到防止再次开裂的作用。具体扎线方法如下所示（为了能让大家看得更清楚，示范图用白色耳机线代替鱼线）。

第一步

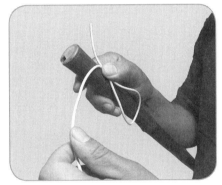

1. 将线以图中形状用右手拇指按在箫身背面。

第二步

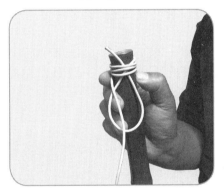

2. 左手将线以逆时针方向缠绕箫身。

第三步

3. 缠绕达到自己想要的宽度后，从圆环中穿过去。

第四步

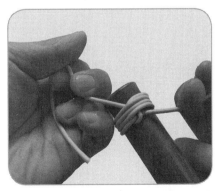

4. 双手拽住线的两头，对角线抻拉。

下篇
箫曲精选

1.草原之夜

1＝F 2/4 （F调箫筒音作5）

田 歌曲

2. 草原夜色美

1 = F 4/4 （F调箫筒音作 5̣ ）

<div style="text-align:right">王和声 曲</div>

深情 赞美地

（ 1 2 3 | 5· 6 5 3 2 1 | 1 - - 3 5 6 | í 3· 6 5 2 3 | 2 - - 3 5 6 ‖: 2/4 6· 3 |

4/4 2 3 5 1 6̣ 0 3 5 6 | 2· 3 5 5̣ 0 3 2 1 | 1 - - ） 1 2 3 | 5· 6̃ 5 0 3 2 1 |

1 - - ᵛ3 5 6 | í 3· 6 5 2̂3 | 2 - - ᵛ3 5 6 | 2/4 6· 3 4/4 2 3 5 1 6̣ 0 3 5 6 |

2· 3 5 5̣ 0 3 2 1 | 1 - - ᵛ5 6 í | í - í 3̣ ᵗʳ2̣ í 6 | 6/4 í 0 0 5 6 í | 1 - 1 3 2 2 3 |

5 - - ᵛ3 5 6 | 2/4 í· 6 4/4 5 6 í 1 6̣ 0 3 5 6 | 2· 3 5 5̣ 0 3 2̂1 | 1.⌐ 1 - - （3 5 6 :‖

2.⌐ 1 - - 3 5 6 | 2· 3 5 5̣ 0 3 2 1 | 1 - - 3 5 6 | 2· 3 5 5̣ 0 3 2 1 | 1 - - 0 ‖

113

3. 分骨肉

1=E 4/4 （E调箫筒音作5）

王立平 曲

中速 稍慢

(3· 2i 6 - | 6 - 0 i 2 6 | i· 2 3 2 i 7 6 | 6 - - - | 7· 65 3 - | 3 - - 3 5 |

6 - 1 2 3 | 2 - 1 7 6 7 5 | 6 1 6 - -) | 6 1 1 2 3 2 1 7 6 5 | 6 - - - |

6 1 1 2 3 2 3 5 2 | 3 3 3 - 3 | 7· 65 3 - | 3 - - 3 | 7· 6 7 6 - | 6 - - 3 2 3 1 |

2 - - 2 1 2 6 | 1 - 7 6 6 5 | 6 - - - | 3 5 5 3 5 675 | 6 3 3 - 5 6 | i - - 1 2 3 |

2 - - 6 | 1 - - 7 6 5 | 6 - - 6 1 | 2· 3 5 6 1 6 | 1 - - 6 | 3· 2 i 6 - |

6 - 0 i 2 6 | i· 2 3 2 i 7 6 | 6 - - 6 | 3· 2 i 6 - | 6 - 0 i 2 6 | i· 2 3 2 - |

2 - - 5 | 7· 65 3 - | 3 - - 3 5 | 6 - 1 2 3 | 2 - 1 7 675 | 6 1 6 - - | 6 - - - ‖

4. 渴 望

雷 蕾 曲

1 = ♭B 4/4（F调箫筒音作 2̣）

6̣· 6̣ 2 1 2 | 2̠3 - - ∨3 5 | 1 ˎ7̣ 6̣ 5̣ 6̣ 3̣ 5̣ | 6̣ - - - ∨ | 3 - 5 - |

6̣ 2̣ 6̣ 1 - ∨ | 6̣· 1̣ 6̣ 5̣ 3̣ | 2 - - - ∨ | 3· 3 5 3 | 5̠6 - - ∨6 5 |

3· 3 2̠3 6̣ | 1 - - ∨6̣ 1 | 2 - - 3 5 | 1 - - ∨7̣ 6̣ | 5̣· 6̣ 3̣ 5̣ | 6̣ - - - ∨ |

5· 5 5 3 | 6 - - ∨5 6 | 7 7̠6 5 6 | 3 - - ∨2 1 | 2 - - ∨2 3 | 6̣ - - ∨6̣ 1 |

2· 6̣ 1 5̠3 | 2 - - - ∨ | 5· 5 5 3 | 6 - - ∨5 6 | 7 7̠6 5 6 |

3 - - ∨6̣ 1 | 2 - - ∨3 5 | 1 - - ∨7̣ 6̣ | 5̣· 6̣ 3̣ 5̣ | 6̣ - - 0 ‖

115

5.秋窗风雨夕

王立平 曲

1 = C 4/4（G调箫筒音作 2）

（ 6 1 3 #4 | 6 - - ）3 2 | 3 - - 2 3 2 6 | 1 6 6 - 7 6 |

5· 6 7 2 6 7 5 | 5 6 3 - 6 7 6 3 | 5 - - 6 7 6 2 | 1 - - 2 3 |

6· 7 2· 3 5 #4 | 3 5 3 - - | 5 5 - 3 5 | 6 6 - - |

1· 7 6· 7 6 5 | 6 7 3 - - | 0 0 0 6 7 6 3 | 5 - - 6 7 6 2 |

1 - - 7 6 | 2· 3 5· 6 1 7 | 6 1 6 - - | 3 2 2 - 3 2 |

渐慢

2 1 - 7 6 | 2· 3 5· 6 1 7 | 6 1 6 - - | 6 - - - ‖

6. 秋 霞

1=C 4/4（G调箫筒音作 2）

邓伟标 曲

7. 秋意浓

1 = F $\frac{4}{4}$ （G调箫筒音作 $\underset{.}{6}$ ）

[日]玉置浩二 曲

$\underline{6} \cdot \quad \overline{\underline{7} \; 7} \; \overline{7 \cdot} \; | \; 7 \; - \; \underline{6} \; 7 \; \underline{6} \; 3 \; | \; 6 \cdot \quad \overline{\underline{7} \; 7} \; 7 \cdot \; | \; 7 \; - \; - \; - \; | \; 6 \cdot \quad \overline{\underline{7} \; 7} \; 7 \cdot \; |$

$0 \quad 5 \quad \dot{1} \cdot \quad \overline{7} \; | \; \underline{7} \; 5 \; 5 \; - \; - \; | \; 0 \quad 0 \quad 0 \quad 0 \; | \; \dot{3} \cdot \quad \overline{\dot{4} \; \dot{4}} \; \dot{4} \cdot \; | \; 0 \quad 0 \; \underline{5} \; 6 \; 5 \; \overset{\#}{4} \; 5 \; |$

$\dot{2} \cdot \quad \overline{\underline{\dot{3} \; \dot{3}}} \; \dot{3} \cdot \; | \; 0 \quad 0 \quad 0 \; \underline{4 \; 4} \; | \; \dot{1} \cdot \quad \overline{7} \; 7 \cdot \; 6 \; | \; \dot{1} \cdot \quad \overline{7} \; 7 \cdot \; 3 \; | \; \underline{7} \; \underline{6} \; 7 \; \overline{\dot{1} \; \dot{1}} \; 0 \; \dot{1} \; |$

$\overline{\dot{2} \; \dot{1}} \; \dot{2} \; \overline{\dot{2} \; 3} \; - \; | \; 3 \; - \; - \; - \; | \; 0 \; \underline{3} \; 6 \; 6 \cdot \; \overline{\dot{3}} \; | \; 3 \; 2 \; - \; - \; | \; 0 \; \underline{\dot{2}} \; 5 \; 5 \cdot \; \overline{\dot{2}} \; | \; \dot{2} \; \dot{1} \; - \; - \; |$

$0 \; 0 \; \underline{\dot{1}} \; 7 \; \dot{1} \; \underline{2 \; 4} \; | \; \overline{4} \; \underline{3} \; 3 \; 0 \; \underline{3} \; \underline{2} \; \dot{1} \; | \; \underline{2} \; 3 \; 3 \; - \; - \; | \; 3 \; - \; - \; - \; | \; 0 \; \underline{3} \; 6 \; 6 \cdot \; \overline{\dot{3}} \; | \; 3 \; 2 \; - \; - \; |$

$0 \; \underline{\dot{3}} \; 6 \; 7 \cdot \; \overline{\dot{3}} \; | \; \overset{\sim}{\dot{2}} \; - \; \dot{1} \; - \; | \; 0 \; \underline{6} \; \dot{2} \; 3 \cdot \; \dot{1} \; | \; 7 \; - \; - \; \overline{7} \; \dot{1} \; 7 \; | \; 6 \; - \; - \; - \; \|$

8. 枉凝眉

1 = E 4/4 （E调箫筒音作5）

王立平 曲

9. 五百年桑田沧海

1=F 4/4 （F调箫筒音作5）

许镜清 曲

(2 2　3 5 4 3 2 | 1 - - 3 | 5· 6 7 6 7 2 | 6 - - -)‖: 2 3　6 1　7 6 | 3 - - ∨ 3 3 |

6· 7 6 7 2 4 | 3 - - ∨ | 2 2　3 5 4 3 2 | 1 - - 3 ∨ | 5· 6 7 6 7 2 | 6 - - - ∨ :‖

2 3　6 1　7 6 | 3 - - ∨ 3 3 | 6· 7 6 7 2 4 | 3 - - - ∨ | 6 6　7 6 7 3 2 | 1 - - 3 ∨ |

5 5　6 7 6 7 2 | 2/4 6 - - ∨ 3 3 | 5 - - 6 | i· i 7 6 5 | 6 - - - | 6 - 0　3 3 | 5 - - 6 |

i· i 7 6 5 | 3 - - - | 3 - - ∨ 0 | 2 2　3 5 4 3 2 | 1 - - 3 | 5 5　6 7 6 5 | 6 - - - ∨ |

2 3　6 1　7 6 | 3 - - - ∨ | 6 6　7 6 7 2 4 | 3 - - - ∨ ‖: 0 2 1 3 | 0 2 1 7 |

2/4 0　7 6 | 4/4 5　5 - 6 | 7　0 6 7 6 7 2 | 6 - - - :‖ 6 - - - | 6 - - - ‖

120

10. 越人歌

1 = G 4/4 (G调箫筒音作 5)

刘 青 曲

11. 傍妆台

1 = D 4/4 （G调箫筒音作 1）

古　曲
张维良 整理

0　0　0　5 6 | 2 - - 3 5 | 1 - - 2 3 | 6 - - 1 2 | 5 - - - ‖ 2/4 5 6 i 6 5 3 | 2· 3 |

5　6 5　3·2 5 3 | 2·　1 | 6·1 2 5　3 2 1 | 2 1 6 5　6 | 6 6 1　2　1 | 1　2　5·3 |

2　3 5　3 2 | 1　- | 5 6 5 3　2 | 5 3 2 1　6 | 1 2 5 3　5 1 2 1 | 6　5·6 | 6 5 i 6 5 3 |

1 2 3　2 1 6 | 1　- | 0　0 | 0　0 | 0　0 | 0　0 ‖: i· 6 5 | 3· 5 3 | 2· 3/5 1 | 6· 5 6 |

1·2　3 5 | 2 1 6 5 | 1. 6　1 2 3 5 :‖ 2. 5/6 - ‖ 0　i 6 5 3 5 | 6 5 6　6　5·6 |

5　5　5 i 6 5 | 3　- | 1·2 5 3　2　2 | 1·2 1 6 | 5　- | 1· 3　2 1 | 6· 3　2 1 |

6·1 6 1　2 1 1 2 | 5　6 | 5　4 | 2/3 - | 3　5 6 | 5　- | 3·2 1 2 | 3　- |

5· 6 5 5 | 5·6 5 3 1 2 5 3 | 2 - ∨ | 1·2 1 6 5 | 5 - ∨ | 1· 3 2 1 | 3 2 3 2 1 ∨ |

6·1 6 1 2 1 1 2 | 5 6 | 5 4 | 2/3 3 - | 3 - ∨ ‖ 4/4 5 i 6 6 i | 5 6 5 6 5 3 |

3 ∨ 6 5 6 5 3 | 3 5 6 i 4 3 2 3 2 | 1 - i 5 | 3 - i - | 5 6 5 3 2 1 2 1 6 |

6 1 2 3 5 3 | 2 - 3 5 1 | 6 - - - ∨ ‖ 5/4 3 2 1 6 - | 1 2 3 - - | 6/4 5 6 5 5 1 2 3 2 - ∨ |

渐慢

5/4 1 5 3 - - ∨ | 2/4 5 5 3 2 1 | 2 5 3 2 1 | 5 6 1 | 6 - ∨ | 5 2 3 2 1 | 2 5 3 2 1 |

回原速
p

5 6 1 | 6 - | 5 2 3 2 1 | 2 5 3 2 1 | 5 6 1 | 6 - | 6 - ‖

渐慢

演奏提示

《傍妆台》是由张维良先生根据明代工尺谱整理而成，乐曲整体呈现一种明快、亮丽的韵律，强调节奏的变化和强弱的对比，全曲由《傍妆台》《耍孩儿》《苏州歌》和《清江引》四个曲牌连缀而成，具有典型的明代乐曲的风格特征。

12. 春江花月夜

1＝G　2/4（G调箫筒音作 5̣）

<div align="right">古曲</div>

【一】江楼钟鼓　抒情、优美、婉转如歌

【二】渔舟唱晚　归舟破水、浪花飞溅、橹声"欸乃"

突快

0 1 2 1 6 5 | 6 1 2 6 6 | 0 6 1 2 3 | 1 - ∨ | 1. 2 3 5 | 1 2 3 2 1 6 | 5 - ∨ |

【三】月下花影 江风习习、花影婆娑

又 转慢 回原速
5· 6 5 5 6 1 2 | 3 - ∨ | 3· 1 6 1 5 6 5 3 | 2 3 2 1 2 3 1 | 2 - ‖ 2 3 2 1 - | 1 1 3 2 3 |

2 - ∨ | 2 2 3 5 3 2 | 1 1 3 2 3 2 1 | 6 6 1 2 1 6 | 5· 6 | 3 5 6 6 1 2 | 5· 6 3 5 6 |

2 - ∨ | 3 - | 2 - | 3 - | 2 - | 3 6· 1 | 5 6· 1 | 4 0 | 5 6 7 5 6 5 6 7 3 |

3 5 6 3 5 3 5 6 2 ∨ | 2 3 5 2 3 2 3 5 1 ∨ | 1 2 3 1 2 1 2 3 6 ∨ | 1 6 5 6 1 6 5 | 3 - | 3 2 3 5 3 5 |

6 6 1 2 3 3 2 | 1 2 3 2 1 6 | 5· 1 | 6 1 2 6 1 5 | 3 - ∨ | 3 6 1 5 6 5 3 |

【四】尾声 渔舟渐远、万籁皆寂

2 3 2 1 2 3 1 | 2 - ‖ 6 6 1 2 6 | 5 - ∨ | 5 5 6· 2 1 2 | 3 - ∨ |

3 2 3 5 3 5 | 6 6 1 2 3 3 2 | 1 2 3 2 1 6 | 5· 1 | 6 1 2 6 1 5 | 3 - ∨ |

渐慢
3· 1 6 1 5 6 5 3 | 2 3 2 1· 7 6 1 | 2 0 3 2 | 1 2 3 1 | 2 - | 2 - | 2 - | 0 0 0 0 ‖

13. 佛上殿

1 = ♭B 4/4 （F调箫筒音作 2̣ ）

古 曲

颂经声

126

14. 鬲溪梅令

1 = F 4/4（G调萧筒音作 6̣） [宋] 姜 夔 曲

15. 关山月

1 = E $\frac{2}{4}$ $\frac{3}{4}$（E调箫筒音作 $\underset{\cdot}{5}$ ）

古 曲

（尾声）渐慢

演奏提示

　　《关山月》原为《乐府诗集》"横吹曲辞"中的曲目，系守边战士在马上吹奏的军乐，乐曲中表现了征人思乡报国的情感，近人有用琴箫合奏的形式演奏此曲，使之更富有诗意，衬托出深切的思乡之情。

　　演奏中遇到相同的连音时，注意打音、叠音的合理运用。

16. 胡笳十八拍

1=♭A 2/4（F调箫筒音作 $\underset{\cdot}{3}$ ）

古 曲

$\widehat{\underline{5}\cdot\underline{6}}\ \underline{1\ 1}\ |\ \widehat{\underline{3}\ 1}\ |\ 1\ -\ |\ \underline{\underline{3}\cdot\underline{5}}\ \widehat{\underline{6}\ 6}\ |\ 1\ \underline{6}\ |\ \underline{6}\ -\ |\ \underline{4}\ \underline{\underline{3}5}\ \widehat{6\ 6}\ |\ 1\ \underline{6}\ |\ \frac{3}{4}\ \underline{6}\ -\ \underline{1\cdot 2}\ |$

$\frac{2}{4}\ \underline{3}\ 2\ \widehat{\underline{2\ 1}}\ |\ 1\ \underline{6}\ |\ \frac{3}{4}\ \overset{5}{\underline{6}}\ -\ \underline{1\cdot 2}\ |\ \frac{2}{4}\ \underline{3}\ 3\ |\ 3\ |\ \underline{6}\ 5\ |\ 3\ |\ \overset{2}{3}\ -\ |\ \widehat{\underline{3\cdot 2}}\ \underline{1216}\ |\ \underline{3}\ 5\ \underline{6}\ |$

$\frac{3}{4}\ \underline{6}\ -\ \underline{5\ 5}\ |\ \frac{2}{4}\ \underline{6}\ 1\ 1\ 3\ |\ 3\ 3\ |\ \overset{2}{3}\ -\ |\ \frac{3}{4}\ \underline{6}\ 6\ 6\ \underline{6\ 65}\ |\ \frac{2}{4}\ 3\ 3\ |\ \overset{2}{3}\ -\ |\ \underline{1\cdot 2}\ 3\ 3\ |$

$\frac{3}{4}\ \underline{1\ 2}\ 3\ 3\ \ \underline{5\ 6}\ |\ \frac{2}{4}\ \dot{2}\ \dot{2}\ \seardown 7\ |\ 6\ 6\ |\ 6\ -\ |\ \frac{3}{4}\ \underline{3\cdot 3}\ 3\ 3\ \underline{2\ 1}\ |\ \frac{2}{4}\ \dot{1}\cdot\ \dot{2}1\ |\ \dot{1}\ \dot{1}\ |$

$\dot{1}\ \dot{1}\ \dot{1}\ \dot{1}\ |\ \frac{3}{4}\ \dot{1}\ 2\dot{3}\ 3\ -\ |\ \frac{2}{4}\ \underline{3\cdot 5}\ \underline{6\ 6}\ |\ 1\ \underline{6}\ |\ \underline{6}\ -\ |\ \underline{5\cdot 6}\ \underline{5\ 1}\ |\ 3\ 1\ 1\ |\ 1\ -\ |$

$\frac{3}{4}\ 1\ 3\ 1\ 2\ 2\ 1\ |\ \underline{6}\ -\ -\ |\ \frac{2}{4}\ \underline{3\cdot 5}\ \underline{6\ 6}\ |\ 2\ 1\ |\ \underline{6}\ \underline{6}\ |\ \underline{6}\ -\ |\ \underline{1\cdot 2}\ 3\ 3\ |\ \underline{6}\ 5\ 3\ |$

$\dot{3}\ -\ |\ \frac{3}{4}\ \underline{3\cdot 2}\ 1\ 3\ \underline{2\ 2}1\ |\ \frac{2}{4}\ \underline{6}\ \underline{6}\ |\ \dot{3}\ \underline{3\ 3}\ |\ \underline{2}\ 1\ 1\ |\ \dot{1}\ \underline{2}\dot{1}\ 1\ |\ \widehat{\dot{1}\ \dot{1}}\ \dot{1}\ \dot{1}\ |\ \frac{3}{4}\ \dot{1}\ 2\dot{3}\ 3\ -\ |$

$(\underline{2}\ \underline{6}\ 6\ -\ |\ \underline{2}\ \underline{6}\ 6\ -\ |\ \underline{2}\ 3\ 3\ \dot{1}\ |\ 5\ 3\ 3\ \underline{0\ 32}\ |\ \frac{2}{4}\ 1\ 2\ 3\ |\ 3\ \underline{0\ 21}\ |\ \underline{6}\ 1\ \underline{6}\ |\ \underline{6}\ 0\)$

$6\ 5\ |\ \overset{tr\sim}{5}\ -\ |\ 6\ \underline{6\ 5}\ \underline{3\ 2\ 3\ 5}\ |\ 2\ \underline{3\ 5}\ 1\ |\ \frac{3}{4}\ 3\ \ \overset{tr}{3\cdot}\ 3\ |\ 5\ \overset{tr\sim}{5}\ -\ |\ \frac{2}{4}\ \underline{6}1\underline{65}\ \underline{3\ 2\ 3\ 5}\ |\ \frac{3}{4}\ \overset{tr\sim}{6}\ -\ -\ |$

17. 寒江残雪

1 = G 2/4 (G调箫筒音作5)

古 曲

18. 良 宵

1 = D $\frac{2}{4}$（G调箫筒音作 1）

刘天华 曲

3 5 | 6 1 | 2 1̇2̇ | 6 1̇ 5̇5 | 3 6 5 1 | 2 2̇ | 1̇2̇6 1̇ | 5̇5 3 | 6 1̇ 5̇5 |

3 5 6̇1̇6̇5̇ | 3 5 1 1̇ | 6̇1̇6̇5̇ 3̇5̇2̇3̇ | 1 · 2̇ | 1 · 2̇ | 1 1̇ 3̇3̇ | 1̇ · 2̇ | 1̇2̇ 5̇3̇ |

2̇1̇ 6̇2̇ | 7 6 5̇5 | 5̇ · 1̇ | 3̇2̇1̇2̇ | 3̇ · 5̇ | 3̇2̇ 1̇2̇ | 3̇ · 2̇3̇ | 5̇3̇2̇1̇ | 2̇7 76 |

5 7 6̇2̇ | 3̇1̇2̇3̇ | 5 7 6̇7̇6̇5̇ | 3 5 6̇7̇6̇5̇ | 3̇2̇1̇2̇ | 1 - ‖: 1̇1̇2̇3̇ | 5̇3̇2̇1̇ |

6̇1̇2̇ | 2̇ · 3̇2̇ | 5̇5̇6̇2̇ | 7̇6̇5̇ | 5̇ · 6̇ | 3̇2̇1̇ | 1̇ · 2̇ | 76 55 | 3̇2̇1̇ | 1̇ · 2̇ |

1̇1̇1̇1̇ | 6̇3̇7̇2̇ | 1̇1̇1̇2̇ | 1̇1̇1̇1̇ | 6̇5̇1̇7̇ | 6̇5̇3̇5̇6̇5̇ | 3̇2̇1̇2̇3̇2̇ |

1̇5̇76 | 55 36 | 5 1 2 3 | 5 1̇6̇1̇6̇5̇ | 3 5 1 2 | 3̇5̇3̇2̇1̇2̇3̇5̇ | 2̇2̇ 3̇2̇ |

5̇3̇2̇1̇ | 6̇2̇76 | 5̇5̇32 | 1 2 1 :‖ 3 · 2̇1̇2̇ | 1 - | 3 · 2̇1̇2̇ | 1 - | 1̇ - ‖

渐慢

133

19. 梅花三弄

1 = G 2/4 （G调箫筒音作 5̣）

古 曲

【一】自由

mp

【二】

mf

【三】

f

【四】

mp

【五】

【六】

20. 平湖秋月

古　曲

1 = G 4/4 （G调箫筒音作 5）

优美　如歌地

3　3　5　3̇2̣ ｜ i̇36i̇2 3.̣5̣ ｜ 7　6i̇5　- ｜ 5̇ 3̇2i̇3̇7̣6̣i̇ ｜ 2 3.̣5̣ 72̣7̣6̣i̇ ｜

5.7̣ 6765 335 23 ｜ 5 6i̇ 35 6.̣ 7̣ ｜ 6.7 6.765 3.56i̇ 6535 ｜ ½2 - - 53 ｜

21 23 55 65 53 ｜ 21 23 5.6̣ ｜ 4.6 43 22 35 6 ｜ 4045 321 - ｜

i̇ 3̇2i̇ i̇ ｜ 3 567 6.7̣ ｜ 6.765 3356i̇ ｜ 5 06i̇2 65 453 ｜ ½2 - - 53 ｜

½2̣ ½2̣ ¾2̣22 3 ｜ 5 7̣656i̇ 5.6̣ ｜ 4.6 43 22 35 6 ｜ 4045 3½21 - ｜ 5̇ 3̇ - - ｜

5̣ 3.̣5̣ 3̣53̣2̣ i̇3 ｜ 2̇7 5̣6.̣ 56i̇ ｜ 2̇.3̇ 3̇.4̇3̇2̇ ｜ i̇. 2̇i̇.2̇ 35̇ ｜

2̇2̇3̇2̇7 66i̇ 2̇3̇ ｜ 5 07̣ 6765 3356i̇ ｜ 5̇ 2̇3̇i̇. 7 ｜ 66i̇ 2̇3̇ i̇2̇76 ｜

53 56i̇02 35̇ ｜ 2̇ - 053̇0 05̇200 5i̇ ｜ i̇ ½3̇2̇ i̇.6 ｜ i̇6i̇2̇30 ¾2̇3̇ ｜

21. 平沙落雁

古曲

1=F $\frac{2}{4}$ $\frac{3}{4}$ $\frac{4}{4}$（F调箫筒音作5̣）

【一】

6　　6̣　　6　｜　3　　3 2 1　｜　2· 3　5　｜　5　　-　｜

6　6̣　6　｜　3　2 1 6̣　｜　1· 2　3　3　｜　2　1　6̣　-　‖

【二】

6 - - -｜5　6 6̣ 6̣ -｜6 - - -｜5 6 i̇｜i̇ 2̇i̇｜6 - -｜6·i̇65 33 5 6̣ -｜

6　-　-　｜5　　6　｜i̇　2̇ 3̇　｜2̇ i̇ 6 i̇ 6　｜5　　6 5　｜

3 - -｜3 23 2 12｜6̣ 6̣· 1｜2 1 2｜3· 5 5323｜1 1 -｜2321 656 656｜

6̣ 1　3　2 5　3｜3 2 3　5　6｜6　6 6　6̣｜6 5 6　i̇　‖

【三】

6　6 5 35｜656 i̇｜6 i̇ i̇ 6 5 35｜656 i̇｜656 i̇｜i̇ 2̇ 35 3̇ 2̇｜

i̇ 2̇ 3̇｜i̇ i̇ 2̇ 3̇｜2̇ 3̇ 2̇ i̇ 6 5｜6 i̇ i̇ 65 323｜3532 1 6̣1｜

139

2　　3　53｜2　　2·3　23｜5·6　i　2̇3̇　2̇i6｜5　　65　‖: 3 2 3　2 3｜

5 6 i　6 5 3 5｜2·3　3 2 1 2｜6̣　6̣·　1｜2 1　2｜3·5　5 3 2 3｜

1　1·　2｜6 5 3 5　2·3｜3 2 1 2　6̣｜6̣·　5̣ 6｜1　-　‖

【四】

6　6　5　3 5｜6　5 6　i｜6 i i 6　5　3 5｜6　5 6　i｜6　5 6　i｜

i　2̇ 3̇ 5̇　3̇ 2̇｜i　2̇ 3̇｜i　i　2̇ 3̇｜2̇ 3̇ 2̇ i　6 5｜6 i　5 6 i｜

6 i 6 5　3 2 3｜3 5 3 2　1 6̣1｜2　3 53｜2　2·　3｜5·6　i 2̇3̇　2̇i6｜

5　65 :‖ 3　-　-｜3　2 1　6̣ 1｜3 2 1 2　6̣｜6̣·　1｜2 1　2｜

3 5　5 3 2 3｜1　1　-｜2 3 2 1　6̣ 5̣6̣｜1 2 3　5̣｜5̣　-｜

1·2　3 53｜2　2　-｜2 1 2　1 2｜3·2　3｜5 6 i　6 5 3 5｜

$2 \cdot 3 \quad 3 \quad \underline{2 \ 3} \mid 2 \cdot \underline{1} \quad 1 \cdot \underline{6} \quad 1 \mid 1 \cdot \underline{1} \quad \underline{1 \ 1} \mid 1 \quad 0 \quad 0 \mid \underline{5} \ - \parallel$

【五】
$\underline{6 \cdot \underline{6}} \quad 1 \mid 1 \ - \mid 3 \quad \underline{2 \ 5} \quad 3 \mid 3 \ - \mid 5 \cdot \underline{6} \quad \underline{5 \ 6} \mid 3 \cdot \underline{2} \quad \underline{3 \ 6} \mid$

$5 \cdot \underline{6} \quad \underline{5 \ 6} \mid 3 \cdot \underline{2} \quad \underline{3 \ 6} \mid 5 \cdot \underline{6} \quad 3 \cdot \underline{6} \mid 5 \cdot \underline{6} \quad 3 \cdot \underline{6} \mid \underline{5 \ 6 \ 3 \ 6} \quad \underline{5 \ 6 \ 3 \ 6} \quad 5 \mid$

$\underline{3 \ 5} \quad \underline{3 \ 2} \mid 1 \quad \underline{2 \ 3 \ 5} \mid 1 \quad 1 \cdot \quad (\underline{2 \ 1} \mid \underline{6 \cdot \underline{6}} \quad 1 \mid \underline{3 \ 2 \ 1 \ 2} \quad \underline{5 \ 3} \mid$

$3 \quad \overset{\frown}{\underline{5 \ 5}} \mid \underline{5 \ \dot{1}} \quad \dot{1} \mid \underline{\dot{1} \ 5} \quad \underline{5 \ 3} \quad 5 \mid \underline{6 \ 5 \ 6} \quad \dot{1} \ - \mid \underline{\dot{2} \ \dot{1}} \quad \dot{1} \mid \underline{\dot{2} \ \dot{1}} \quad \underline{\dot{2} \ \dot{1}} \mid$

$\underline{\dot{2} \ \dot{1}} \quad \underline{\dot{2} \ \dot{3} \ 5} \mid 5 \quad \dot{2} \cdot \dot{1} \mid 6 \quad \dot{1} \quad \underline{\dot{2} \ \dot{3}} \mid 5 \quad \dot{1} \quad \dot{1} \mid \dot{1} \ - \mid 1 \ - \) \parallel$

【尾声】
$3 \cdot \underline{2} \quad 1 \quad \underline{2 \ 3 \ 5} \mid 5 \ - \mid \underline{6 \ 6} \quad 6 \ - \mid \underline{5 \ 5} \quad 5 \ - \mid 3 \cdot \underline{2} \quad 1 \quad \underline{6} \mid$

$1 \cdot \underline{2} \quad 3 \quad \overset{\frown}{\underline{5 \ 5}} \mid 2 \quad 1 \mid \underline{6} \ - \mid \overset{\frown}{\underline{6}} \ - \mid \overset{\frown}{\underline{6}} \ - \parallel$

22. 秋江夜泊

1 = G $\frac{4}{4}$ $\frac{3}{4}$ $\frac{2}{4}$ （G调箫筒音作 $\underset{\cdot}{5}$ ）

古　曲

稍自由地

慢板

《秋江夜泊》是由中国古琴名曲移植而来,此曲据说是根据唐代张继的诗——"月落乌啼霜满天,江枫渔火对愁眠。姑苏城外寒山寺,夜半钟声到客船。"为创作背景所作的。此曲古旷清雅、意境悠远,用箫演奏,别有一番风味。

23. 苏武牧羊

古 曲

演奏提示

1. 前奏散板部分的节奏较自由，演奏时不要有拘束感。
2. 结尾处要弱奏，演奏出意犹未尽之感。

25. 阳关三叠

1 = F 4/4（F调箫筒音作 5̣）

思念地

古　曲

演奏提示

　　《阳关三叠》，中国古曲，也称《阳关曲》《渭城曲》，该曲取材自王维诗《送元二使安西》："渭城朝雨浥轻尘，客舍青青柳色新。劝君更尽一杯酒，西出阳关无故人。"原曲为三大段，即三次叠唱，因取诗中"阳关"一词，故名《阳关三叠》。

26. 忆故人

1 = C 4/4 3/4 2/4 （F调箫筒音作 $\underline{1}$ ）

<div align="right">古 曲</div>

27. 玉箫声和

古 曲

1 = G 2/4 （G调箫筒音作 5）

$(\overset{\dot2}{\underset{\equiv}{3}}\ \overset{\dot2}{\underset{\equiv}{3}}\ \overset{\dot2}{\underset{\equiv}{3}}\ -\)$ | $\overset{\dot2}{\underset{\equiv}{3}}$ 0 $\dot2$ 3 3$\dot1$ | $\dot2$ $\dot2$6$\dot2$ $\dot1$ $\dot1$3 | $\dot2$ 0$\dot1$ $\dot2$ | $\dot2$ 0$\dot4$ $\dot3$ 0$\dot2$ | $\dot3$ $\dot3$ 0$\dot2$ | $\dot3$ 0$\dot2$ $\dot2$ |

3 $\dot2$6 $\dot1\dot2$75 | 6 6$\dot2$ $\dot1$ $\dot1$ | $\dot2$·$\dot1$ $\dot2$03$\dot1$ | $\dot2$ $\dot2$6$\dot2$ $\dot1$ | $\dot1$·3 $\dot2$ $\dot2$7 | 6 75 67 64 | 3 3$\dot1$ $\dot2$ $\dot1$4 |

3 3$\dot2$ 3 $\dot2$6 | $\dot1$·$\dot2$ $\dot1$ $\dot2$7 | 656$\dot1$ 7657 | 6 6 6 - | $\overset{\dot1}{\underset{\equiv}{2}}$ 03 $\dot2$ $\dot2\dot1$ | $\dot2$ 0$\dot2$ $\dot1$ | $\dot1$·7 675 |

4 3 3257 | 6 6$\dot2$ 5 | 5·$\dot2$ $\dot1$ 6$\dot2$ | 5 57 6767 | 5$\dot2$$\dot1$7 6752 | 5·$\dot2$ 4 2 | 5 57 6 $\overset{tr}{67}$ |

6 67 5 62 | 4 3 2 $\overset{tr}{2}$ | 1·$\dot2$ 1213 | 2 - | $\overset{\dot2}{\underset{\equiv}{3}}$ 0$\dot2$ $\dot3$ 5$\dot3$ | $\dot2$ 0$\dot1$ $\dot2$ 25 | $\dot3$ 3$\dot1$ $\dot2$ |

$\dot2$ 0$\dot4$ $\dot3$ 0$\dot2$ | $\dot3$ $\dot3$ 0$\dot4$ | $\dot3$·$\dot2$ $\dot3$ 3$\dot2$ | $\dot1$ 0$\dot2$ $\dot1$ $\dot1$3 | $\dot2$ $\dot2$6$\dot2$ $\dot1$ | $\dot1$·3 $\dot2$ $\dot2$7 | 6 75 676#4 |

$\dot3$ 3$\dot1$ $\dot2$ 0$\dot4$ | $\dot3$ 3$\dot2$ 3 $\dot2$6 | $\dot1$·$\dot2$ $\dot1$ $\dot2$7 | 7·566 675 | 6 - | 6 6·$\dot2$ | $\dot1$ 7 6 6$\dot2$ |

$\dot1$ 7 625 | #4 3 3257 | 6767 6757 | 6 0 56 | 4 42 55$\dot2$ | $\dot1$ 62 57 | 6767 56 |

28. 妆台秋思

古 曲

【四】闺怨

稍慢 安静地

渐慢

演奏提示

此曲取材于昭君出塞的故事，最早是琵琶文曲套曲《塞上曲》中的第四曲，后改编成箫独奏曲。乐曲借昭君出塞怀念故国，抒发一种哀怨凄楚的情怀。演奏此曲应注意以下三点：

1. 演奏时应注意乐句间的强弱变化；
2. 5的指法为开第五、八孔；
3. 6的指法为开第一、三、四、八孔。

29. 碧涧流泉

1 = F 2/4 （F调箫筒音作5）

岭南琴曲

【一】

6 - | 6 6 | 2 2 | 2 16 | 6· 1 | 2 - | 2 35 6 | 6 - | 2 32 | i - | i 23 |

2i 16 | 535 | 6 i 6 | i 2 2 | 2 - | 3 5 6 6 | 5 6 5654 | 2 2 | 6 1 61 |

2 3 5 | 3 2 2 1 | 6 1 2 3 | 3/4 3 2 2 | 2/4 2 - ‖ 5·6 3 5 | 6 6 2 | i 2 6 5 |

3·2 3 5 | 5 3 5 | 3432 2 | 2 35 6 | 6 - | 6 i2 | 2 2 | 2 6 | 22 3 | 6 6 |

6 5 6 | 3 5 6 | 6· i | 5· 6 | 6 5 3 | 2 1 2 5 | 6 - ‖ 5·6 3 5 | 6 6 2 |

i 2 6 5 | 3·2 3 5 | 6 - | 6 i 6 | 5 - | 5 6 i | 6 5 5 3 | 2 3 5 | 2 2 1 2 |

3 3 5 | 6· 5 | 1/4 5 2/4 6 2 5 | 3· 2 | 2 3 2 | 2 3 2 | 3 2 2 ‖ 1/4 2 2 | i 2 |

i | 6 5 | 6 3 | 6 0 i 2 | 0 2 i | 2 i | i 6 | 5 6 | 3 6 | 7 | 7 | 7 | 6 5 | 6 3 |

6 | 6 5 | 6 6 | 5 6 | 5 2/4 3 3· | 1/4 2 1 | 2 6 | 2 | 0 4 | 5 5 | 4 5 | 4 | 2 1 | 2·6 |

155

【五】

2 | 3 | 3 | 3 | 2 1 | 2 6 | 2 | 廾6 | 1 2 | 3 | 3 | 2 | 2 | 2 | 2/4 3 5 3 | 1/4 6 i | 3 5 | 5· 3 |

i 2 | 2 i | 2 i | 0 6 | 5 6 | 3 6 | i 2 | 2 i | 2 i | 0 6 | 5 6 | 3 6 | 7 | 7 | 7 |

6 5 | 6 3 | 6 | 6 5 | 3 2 | 3 | 6 | i | 6 5 | 6 3 | 6 | i | 6 5 | 6 3 | 6 6 5 |

渐慢 自由

3 2 | 3 | 6 | 6 | 6 | 2/4 6 5 6 | 5 6 5 #4 2 1 | 5 | 6 1 | 2 - ‖ 5· 6 3 5 | 6 6 2 |

【六】

i 2 6 5 | 3· 2 3 5 | 6 - | 6 i 6 | 5 - | 5 6 i | 6 5 5 3 | 2 3 5 | 2 2 1 2 |

3 3 5 | 6 6 | 6 i 2 | 1/4 2 | 2 2 | 2 2 | 6 2 | 6 6 | 2 3 6 | 6 |

3/4 6 5 6 - | 2/4 3 5 6 | 廾6 i | 6 i 6 5 6 5 | 5 #4 2 2 | 6 1 2 1 | 6 1 6· 5 | 5 - |

3 5 6 5 | 3 5 3· 2 | 2 6 | 2 1 2 | 4 5 4 | 2 1 2 | 2 - | 2 2 1 6 1 |

【尾声】

3 2 6 | 2 - | 2 - ‖ 6 6 2 | 2 | 2 2 1 6 1 | 3 2 6 | 2 - 2 - ‖

30. 江河水

1=♭A（F调箫筒音作3）

东北民间乐曲